給咖啡店
創業者的
圓夢提案

避開倒店潮，深耕在地、以小規模創造驚人
收益的致勝長銷法則，究竟為何呢？

龜高 齊

瑞昇文化

前言

　　本書的主題如副標題所示，是「開一間小規模而實力堅強的店」。書中介紹了十五間店家，請教了在地人所喜愛的「實力堅強的店」開店祕訣，想要開一間個人咖啡店的人千萬不能錯過本書內容。許多人都說不少咖啡店開店不到三年就關門大吉，而本書所收錄的內容，正是教你如何開一間長久營業的「實力堅強的咖啡店」的祕訣。

　　之所以如此大言不慚，是因為書中的這十五間店家教會我許多事，也帶給我很多刺激。為了能夠長期經營而重視的事、日復一日努力不懈的事、持續傳達給員工們的事……，對於咖啡店的老闆們所說的這些事，我在訪問取材的過程中不停地點頭贊同「原來是這樣啊！」，深刻地感受到了他們真心誠意的經營態度。我將這些態度與想法毫無保留地展現在這本書之中。

　　本書中介紹了經營了三十年、四十年、五十年之久的老字號咖啡店，而其他介紹的店家也通通都是擁有真正本領的店家。我也前往與咖啡店有許多雷同之處的餐廳、日式洋食店進行採訪，並針對各類店家之所以如此強大的祕訣進行解說，這些也都是本書的特點。而且，多虧有這些受訪店家的協助，我才能夠附上許多張精美的照片進行解說。透過照片的呈現，讓本書更加適合作為參考。

　　正面迎擊「開一間規模小卻實力堅強的店」這樣強硬的主題，是這本書相當珍貴的價值，也是讓我感到自豪的一點，而且這本書在編輯、設計方面也都花了許多心思，力求讓讀者方便閱讀，看得舒適。有幸的話，希望更多的讀者都能夠一覽此書。

· 本書是由月刊「CAFERES」（旭屋出版）2017年3月號～2018年6月號所刊登的
　連載企劃「開一間規模小而實力堅強的店」內容重新編輯而成。
· 本書中所介紹的店家資訊、菜單內容、價格等等，皆為2018年5月時的資料。

目次

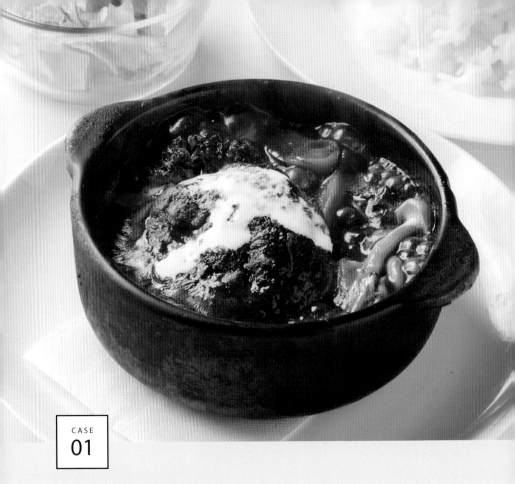

CAFFÉ STRADA

◉東京・荻窪

SHOP DATE
地址：東京都杉並区荻窪 4-21-19
　　　荻窪スカイハイツ101
電話：03-3392-5441
營業時間：11:30～23:00
公休日：週一
每人平均消費：白天1100日圓、晚上1300日圓

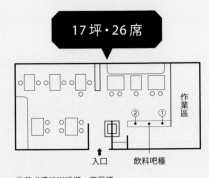

17坪・26席

作業區

②　①

入口　　飲料吧檯

①義式濃縮咖啡機、磨豆機
②收銀機、蛋糕展示櫥窗

咖啡與料理俱佳的「實力堅強的店」
父子共同堆砌出的魅力，
在當今的時代越來越受歡迎！

想要開一間「規模雖小但卻實力堅強的店」，最重要的是什麼呢？本書網羅了實力堅強店家的「強大祕訣」，這些店家的規模雖然小，人潮卻是絡繹不絕。而首先要介紹的是位於東京荻窪的「CAFFÉ STRADA」。父子一起經營的咖啡與料理俱佳的「本事高強的店」，在當今的時代越來越受歡迎！

像是擁有咖啡師的咖啡店，在這些咖啡專賣店裡，同時還擁有專業料理人的店家應該是屬於少數派。一些連鎖咖啡店不僅會聘用咖啡師，有時還會聘請廚師，不過小咖啡店似乎不太會這麼做。

然而在這樣的背景之下，有一間店雖然僅有十七坪，卻同時存在咖啡師與廚師的活躍身影，並且成為了人氣咖啡店，那就是「CAFFÉ STRADA」。該店的咖啡師是身為老闆的市原道郎先生，而負責日式洋食的主廚則是其父市原正道先生，父子二人運用了各自的本領，經營起這一間咖啡與料理俱佳的「實力堅強的咖啡店」。

父子同時為咖啡師與廚師，擁有各自的技術專長。這樣的例子實在罕見，或許是一間很特殊的咖啡店。也有許多咖啡店光是靠著咖啡與甜點就成為了人氣店家，對於一間咖啡店而言，料理並非是必要的項目。

然而，這間店卻讓我們有了新的認識。那就是經營一間咖啡與料理都具備魅力的咖啡店，就能夠創造出吸引客人上門的強大力量。除此之外，透過該店以咖啡與料理的「組合套餐」吸引許多客人的經營策略，我也了解到有技巧地傳遞自家商品的魅力是一件相當重要的事。

與咖啡師一職相會，
找到了人生的道路。
與身為廚師的父親共同開業

老闆道郎先生現年四十五歲，二十三歲開始從事咖啡師一職。大學畢業後進入公司上班，在公司經營的咖啡店裡「無意間成為了咖啡師」，並由一位來自西雅圖的指導員教導他咖啡師的工作內容，在學習過程之中，他感受到了咖啡師一職的魅力。

當時大約是二十年前，那個年代就連「咖啡拉花」這個詞也鮮為人知。只要把咖啡拉出愛心或葉子造型的咖啡拉花，第一次見到的客人都會感動不已。「二十五歲之前的我沒有什麼自信。但遇見了能讓顧客打從心裡開心的咖啡師一職之後，我也因此找到對這世界有所幫助的事情。」（道郎先生）。

找到人生道路的道郎先生，在那間咖啡店工作了七年，其中也擔任了五年的店長職務，並在三十歲時自立門戶。道郎先生的父親正道先生長年擔任日式洋食的主廚，也有開過小餐館的經驗，2002年時，兩人一同在東京的荻窪開了咖啡店「CAFFÉ STRADA」。

這間店開業時，料理的部分由父親正道先生全權負責，咖啡與店裡的數值管理則由道郎先生負責。店內的咖啡是由道郎先生運用所學的西雅圖式咖啡的技術，使擁有多樣面貌的義式濃縮咖啡更具魅力。料理的部分則以正道先生研發的漢堡排、燉牛肉、日式焗飯等日式洋食為主。

此外，該店還透過「組合餐」的方式，讓咖啡與料理的魅力得以滲透。現在午餐時段（上午十一點半～下午五點）只要多加100日圓，就可以喝到義式濃縮咖啡或拿鐵咖啡。而且，飲料的部分如P15的列表所示，有「瑪奇朵濃縮咖啡」，也有可從十一種香料當中選擇口味的「調味咖啡拿鐵（+30日圓）」，種類相當地豐富。挑選咖啡飲品的樂趣也大獲好評，午餐時段有八～九成的用餐顧客都會選擇以餐點搭配飲品的組合餐。

不僅讓咖啡初心者覺得親切，
在地的粉絲也會想一來再來。
因為這樣，
才能受到廣泛而長久的支持。

咖啡飲品的組合價為100日圓，在價格的設定上相當便宜，這樣的做法不僅讓人覺得划算而達到吸引顧客的效果，同時還有另一個重要的意義存在，那就是擔任起對外的「窗口」，向顧客宣傳樣貌多變的義式濃縮咖啡的魅力。

義式濃縮咖啡必須一杯一杯地沖泡而成，所以到了白天的尖峰時刻，要消化掉一張又一張的點餐單可不是一件容易的事。實際上，周遭的人也曾經向道郎先生建議減少咖啡飲品的種類，但他還是用心地替組合餐準備豐富的飲料選項。這都是因為他擁有著「希望能讓更多人品嘗到各種不同的西雅圖式的義式濃縮咖啡」的氣概。

擁有著二十年咖啡師資歷的道郎先生，是一位熟諳義式濃縮咖啡的專家。道郎先生說，義式濃縮咖啡直接喝就

很美味，即使是加上了香料的調味咖啡，只要香料與咖啡的搭配能恰到好處，一樣不輸義式濃縮咖啡原來的風味。道郎先生在追求義式濃縮咖啡的美味的同時，也有注意著要採用讓不熟悉義式濃縮咖啡的客人也能輕鬆品嘗咖啡的銷售方式。

在這樣的經營之下，這家咖啡店的地方粉絲也越來越多了。現在有不少的客人都是上門來品嘗使用道郎先生的愛酒所調製的「利口酒咖啡拿鐵」（620日圓）等等。訪問顧客的感想之後，我發現有的客人也喜歡品嘗結合兩種香料的咖啡。

採用讓咖啡初心者感到親切的模式，宣傳出自家咖啡的魅力，與顧客之間的關係在自然而然之間變得更深刻。從這樣的經營策略，就能看見長久受到支持的咖啡店的樣貌。

網路上的評價也越來越好，
營收日漸成長。
強大的祕訣，
就在於每一天的備料作業！

「CAFFÉ　STRADA」目前共有26個座位，每天光顧的客人有60～100位。儘管來店人數會受天氣等因素的影響而有所波動，但這幾年的營收比起前幾年來說，還是有慢慢地在成長。P10～

P11以照片介紹的祕密小屋的魅力，也因為網路的評價而打響知名度，越來越多的客人都成為了該店的新粉絲。

這確實就是這間店具備實力的證據，而咖啡店強大的祕訣，也在於可提供多樣化菜單的「備料作業」。該店每天大約都會販售五種自製蛋糕，下酒的小菜也準備了三十多種。這間小小的店鋪卻能夠提供如此多樣化的餐點，那是因為每天都會有計畫地進行詳細的備料作業（參考P13、P17的CHECK！欄）。

而且，道郎先生也向父親正道先生學習了烹飪，現在掌管了包含備料作業在內的一切料理事宜。他督促自我成長，成為了一位「咖啡師兼廚師」，這也是為了減輕年過七十的父親在工作上的負擔。

「味道絕對不能妥協，不論是咖啡還是料理都一樣」。道郎先生堅守著父親的教誨，同時也做了一些努力，例如：在五年前引進了蒸烤箱，讓料理的品質更加穩定等等，致力於讓店舖的經營更進化。

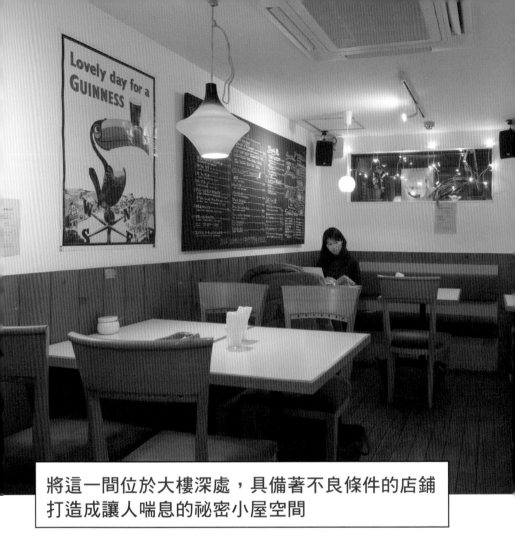

將這一間位於大樓深處，具備著不良條件的店鋪打造成讓人喘息的祕密小屋空間

↑ 裝潢採用給人溫暖感覺的木頭，並且使用附有靠墊的椅子等等，將店內打造成一個讓客人能夠喘息的空間。照片為位於入口左側的空間，在劃分禁菸區與吸菸區的晚餐時段，此區域便會當成禁菸區（午餐時段為全面禁菸）使用。該店在午餐時段會以適當的音量撥放鄉村音樂等爽朗的曲子當作背景音樂，晚上則是改成撥放爵士音樂。該店的客群分布相當廣泛，有獨行消費的客人，也有與家人一同前來的客人，而最主要的客群則是佔了七成比例的女性顧客。

❶大樓的入口處放置了黑板，介紹該店的午餐菜單內容，以及店內的義式濃縮咖啡的特色，讓人一看就知道這是一間既有販售咖啡也有販售餐點的店家。　❷該店設在JR中央線荻窪車站徒步約3～4分鐘，距離喧嘩熱鬧的車站前只有一小段路的公寓大樓的一樓。　❸雖說該店設點在一樓，但這個位置卻有著相當特別的一點。大樓的入口處是在距離馬路約有十公尺遠的深處，站在馬路上很難分辨出店家的入口位置，雖然有著如此不利的條件，現在卻成為了該店的魅力之一，並且獲得了「靜靜地佇立在公寓大樓深處，就像祕密小屋一樣的咖啡店」的評價。　❹招牌採用了類似咖啡顏色的柔和色澤的設計。

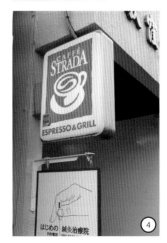

手工製作的味道，熱騰騰的料理。
溫暖著顧客內心的美味。

⬆　上圖為「日式小鮮蝦青花菜白醬焗飯」，1030日圓（※午餐售價。加價100日圓，即可升級為附飲品組合餐／以下皆同），手工製作的溫潤口味大獲好評。該店會事先將麵粉加上融化的奶油做成奶油麵糊，之後再將奶油麵糊做成焗飯用的白醬。

➡　含下酒菜在內的料理營收，約佔了總營收的六成。光是漢堡排、日式白醬焗飯、燉牛肉、法式鹹派、夏威夷式米飯漢堡等料理，就準備了大約二十種。該店下午五點以前的午餐時段，會以優惠價提供這些料理當中的十種左右的料理。

CAFFÉ STRADA的
菜單營業額比例

酒精飲料
蛋糕
咖啡飲品
料理

← 以熱騰騰的狀態所供應的人氣餐點「漢堡排燉牛肉」，900日圓。

← 售價880日圓的「墨西哥辣肉醬塔可飯」，上頭擺了售價150日圓的小菜「酪梨」。將紅腰豆與絞肉加上番茄與辛香料燉煮而成的自製墨西哥辣肉醬，正是這道餐點的美味關鍵。

CHECK!

兼顧手工製作以及供餐速度

花費時間與精力做好備料作業，讓親手製作的美味料理更具魅力，同時也在烹飪的程序費了一番功夫，盡可能不讓客人等待。例如：「漢堡排燉牛肉」，這道料理在備料階段就會先將漢堡肉排煎到一定的程度，跟著漢堡排一同放入醬汁燉煮的熟蔬菜（胡蘿蔔、青花菜、鴻喜菇、馬鈴薯、南瓜）也都事先就分好一人份的份量。當客人點餐之後，便可將漢堡排與熟蔬菜放入微波爐加熱，使用醬汁燉煮之後即可供應給客人。

※價格已含稅

樣貌多變的西雅圖式咖啡，擁有大批的粉絲

➡ 除了照片中的「拿鐵咖啡」（490日圓，為單點價格，以下咖啡的價格亦同）之外，尚有「黑萊姆摩卡咖啡」（590日圓）、「Naked Latte」（560日圓）、「蜂蜜肉桂拿鐵咖啡」（530日圓），以及期間限定的拿鐵（採訪時為「棉花糖奶香拿鐵」）等等。

⬆ 義式濃縮咖啡機為義大利品牌Elektra的產品。此店也準備了優惠，只要集滿集點卡，就可以體驗「製作拿鐵咖啡」。

CHECK!

一次萃取／蒸汽打奶泡，即可獲得兩杯份的拿鐵

該店的義式濃縮咖啡是以「Ristretto」的方式一次萃取兩杯。如果客人是直接喝義式濃縮咖啡的話，就是提供「雙倍」（萃取出的兩杯份），如果是點拿鐵的話，則是從萃取出的兩杯咖啡中取一杯來使用。而拿鐵咖啡所使用的牛奶，也是在萃取兩杯Ristretto的同時，利用蒸汽一次打出兩杯份的奶泡。透過這樣的萃取方式，一次的萃取及蒸汽打奶泡便可提供兩杯份的拿鐵咖啡。在利用蒸汽讓牛奶以漩渦方式、上下滾動方式滾動時，還要調整好蒸汽管噴頭的位置、噴嘴出口的方向等等，這樣即使是使用裝了兩杯份牛奶的大鋼杯，也一樣能夠打出完美的奶泡。

上：南瓜蛋糕
下：奇異果乳酪塔

加100日圓即可享有
午餐組合的飲品

加價100日圓即可將以下的飲品與午餐料理搭配成午餐組合。最受歡迎的咖啡拿鐵大約佔了加價組合點餐的六成。也有許多客人會加價點調味拿鐵咖啡，除了最基本的榛果口味等，最近夏威夷紅鹽焦糖口味也頗受青睞。

HOT

- 義式濃縮咖啡
- 美式咖啡
- 拿鐵咖啡
- 紅茶
- 瑪奇朵義式濃縮咖啡
- 調味牛奶
- 有機南非國寶茶
- 摩卡咖啡（＋30日圓）
- 調味咖啡拿鐵（＋30日圓）

COLD

- 美式冰咖啡
- 冰拿鐵咖啡
- 冰紅茶
- 柳橙汁
- 葡萄柚汁
- 調味牛奶
- 冰摩卡咖啡（＋30日圓）
- 冰調味咖啡拿鐵（＋30日圓）

「調味香料」種類

- 焦糖
- 椰香
- 楓糖
- 夏威夷紅鹽
- 焦糖
- 香草
- 杜鵑花
- 雙莓
- 黑櫻桃
- 綠薄荷酒
- 杏仁果
- 桃子

點餐時再點一個蛋糕，
就會是一個迷你套餐。
該店就連這個需求也都設想到了。

↑　　該店每天也會準備大約五種的自製蛋糕。蛋糕的單點價均為420日圓，打包則是320日圓。該店準備了組合套餐，午餐只要多加420日圓，就能享受到飲品及蛋糕。品嘗到蛋糕，就像是在享用一個迷你套餐，午餐時段大約有三成的用餐客人都會在點餐時選擇這個組合。

※價格已含稅

向父親學習，就算是自學也一樣勤奮不倦，讓店內的下酒小菜更加充實！

➡「坦都里烤雞」，780日圓。道郎先生向父親學習了料理技術，就算是自學也一樣努力學習，這道料理即是道郎先生所開發的下酒小菜之一。雞肉所用的醃料也是由該店自行調配，使這道烤雞成為一道味道十足的下酒菜。圖片背景中的啤酒為西雅圖的「RED HOOK」。

①

②

❶「熟蔬菜沙拉」，410日圓。靈活運用燉煮漢堡排所用的熟蔬菜，將這些熟蔬菜做成小菜，並且淋上了自製的巴沙米可醋沙拉醬。　❷「無花果奶油乳酪＆蘇打餅」，410日圓，也是該店親自使用無花果乾做出的甜點。

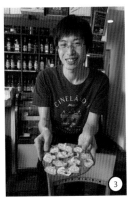

❸喜愛這間店的咖啡、料理與氛圍，而在這間店裡工作的店員們也都相當活躍。照片中的西浦慎平先生負責店內外場的一切招待事宜，手上拿著的，是畫上插圖的蛋糕推薦板。雖然該店的服務注重「與客人保持適當的距離感」，但進行蛋糕的介紹說明，也是與客人寒暄的契機之一。 ❹擔任咖啡師一職的村上隆先生。不斷提升自己的沖泡咖啡技術，就連道郎先生也對於他的進步感到驚訝。

CHECK!

將食材備料的剩餘量「可見化」

每天仔細地進行食材備料，就能讓供應多樣化菜單變成一件辦得到的事。例如：慢燉漢堡排等餐點使用的肉品，該店一次會統一準備六十個左右的份量。漢堡排在燉煮之後會先冷凍起來，然後每一次都退冰大約十個漢堡排來使用。每取出十個漢堡排，就要同時修改板子記錄的剩餘量。當數量只剩下二十個左右時，該店就會再準備六十個漢堡排。像這樣將食材的剩餘量「可見化」，就能在確切的時間點進行備料。

❺五年前引進的蒸氣旋風烤箱。運用在各式各樣料理的烹飪，自製的蛋糕品質也變得更加穩定。 ❻該店在開業的時候，長年擔任廚師的正道先生就連瓦斯台等等也都配備了完整而專業的烹飪設備。在這十七坪大的店面裡，廚房的空間可謂寬敞。 ❼將備好料的食材剩餘量寫在白板上。就連店內的每位員工也都會貫徹將備好料的食材容器放在「固定位置」等規定。

※價格已含稅

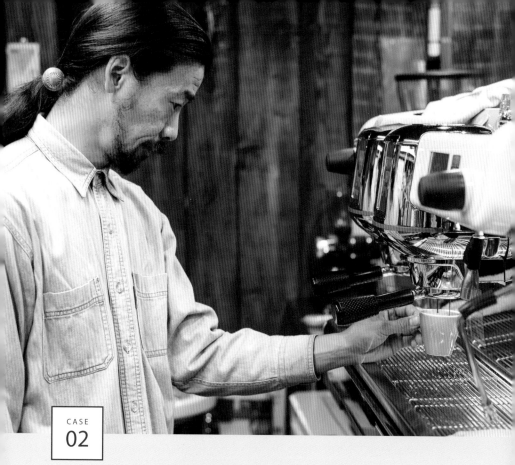

DAVIDE COFFEE STOP

◉東京・入谷

SHOP DATE
地址：東京都台東区入谷2-3-1
電話：03-6240-6685
營業時間：10:00〜20:00 ※週日營業至19:00
公休日：星期一
每人平均消費：500〜1300日圓

10坪・11席

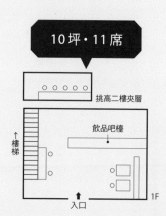

挑高二樓夾層

飲品吧檯

↑樓梯

1F

↑入口

種類繁多的「技術性」飲品。
一間位於下町的小小咖啡館，
卻創造出大大的價值。

咖啡店的飲品是能夠有更多嶄新的構想，能讓更多的客人都露出笑容。提供了令人感受到這種可能性的魅力飲品，而變得越來越有名氣的，正是咖啡館「DAVIDE COFFEE STOP」。雖然是一間由老闆一人獨自經營的小小咖啡館，卻靠著種類繁多的「技術性」飲品，創造出巨大的價值。

「DAVIDE COFFEE STOP」店址位於東京東區的入谷，相當接近離淺草與上野。店面雖然僅有十坪左右，但是由於該店面的前身是一間倉庫，所以天花板離地的高度大約有五公尺，是一間以具有開放感空間為特徵的咖啡館。店內的裝潢設計是老闆松下大介先生以在聖地牙哥路過的巴士站牌為構想，走進店門之後，正對面的位置就配置一組半腰高的飲品吧檯，吧檯的壁面則貼了鮮豔的土耳其藍瓷磚。

一樓空間的左右兩側共設了6個座位，挑高的二樓夾層則設了5個座位。熟面孔的常客大約佔了來店客人的六成，週末等時段也會有觀光客上門光顧，其中還包含了來自外國的客人。

顧客的年齡層分布廣泛，主要是以三十歲左右的客人為主，當中甚至也有七十歲以上的常客。在這個混合著老舊街區，有老舊公寓也有新築大廈的下町入谷，地方各種身分的人都會來光顧這一間咖啡館。除此之外，該店一年也會舉行好幾次的工作坊、演唱會等活動，透過各種活動使人潮匯集，也是一個令人感到親近的與人邂逅之地。

新推出的口味令人為之心醉
例如：加入橙皮的
拿鐵咖啡版冰搖咖啡

自2015年2月開業以來，這間店的粉絲人數就有著顯著成長，其中最大的一個原因，就在於這一杯又一杯令人心醉的飲品。

身為咖啡師的松下先生擁有世界拉花大賽第八名的經歷，從使用的自有品牌咖啡豆，到咖啡的萃取方式，每一杯端到客人面前的義式濃縮咖啡都有他個人的堅持。同時，松下先生也研發出使用當季水果做成的飲料、原創的酒精飲料，每一杯飲料都有著

讓客人為之心醉的新構想。

舉例來說：店裡有一款飲品名為「美味Café latte」。令人相當感興趣這究竟是什麼樣的拿鐵咖啡，而它的真面目其實就是「冰搖咖啡」。冰搖咖啡是一種將義式濃縮咖啡、果糖糖漿、冰塊放入雪克杯中，然後像調製雞尾酒一樣，上下搖晃而成的咖啡飲品，而「美味Café latte」就是加入了牛奶的拿鐵咖啡版冰搖咖啡。

光是這樣的構想就已經足夠創新了，但實際上松下先生還加入了更多巧思。松下先生在「美味Café latte」中加入了橙皮的香氣，讓客人品嘗到他所說的「義式濃縮咖啡與橙皮絕妙的搭配」。首先，在搖製咖啡之前要先榨壓橙皮，讓咖啡多了橙香。上下搖晃雪克杯後，將咖啡倒入玻璃杯中，最後再榨壓一次橙皮。如此一來，柳橙清爽的香氣就會刺激著嗅覺。

除此之外，由於只加牛奶的口感會過於單薄，因此還要加上鮮奶油。透過添加鮮奶油使口感變得更飽滿，喝的時候就能感受到義式濃縮咖啡與橙皮順口的味道停留在口中。咖啡從雪克杯倒進玻璃杯的時候，還要使用篩網過濾，多增加的這一道手續能使口感變得更為溫和潤口。

這真的是一杯費時費工，還要有好手藝的咖啡。對於喝慣各式各樣義式濃縮咖啡的客人來說，這必定也是全新體驗的美味吧。

能讓客人露出笑容，
價值就在於此。
不主張個人堅持，
一切順其自然。

這杯「美味Café latte」是其中一個例子，該店的水果類飲品與酒精類飲品也一樣都不平凡。

例如：使用依照季節採購的優質水果做成的奶昔及果昔、加上了自製當季水果果醬的蘇打飲、擺滿水果的原創莫希托調酒、加上辛香料香氣的熱甜酒等等。每一種飲品不光是美味，還擁有「手工製作的新鮮感受」、「季節感」、「新穎」、「驚奇」等附加魅力。品嘗過這些飲品的客人都會不自覺地露出笑容，店內的每一種飲品都是這麼有價值。

松下先生說：「若我研發出來的新飲品能讓客人覺得喜歡，那就是讓我最開心的事情」，只有他自己也能接受的飲品，他才會列入新產品的考慮範圍，慢慢地增加越來越多像這樣的新穎飲品。

然而，儘管端到客人面前的飲品是如此講究，但松下先生的待客方式卻是極為自然。只要向松下先生提問，他都

會爽朗地回應對方，這樣的他不會主動去向客人說明他的飲品有著哪些堅持。他說，要是這麼做的話，就會變成是把我自己的想法強行加諸在別人身上。

從松下先生所說的話，我們能感受到他貫徹自然不造作的做法，是讓客人在這個聚集了各種在地人的咖啡館中也能輕鬆享用創意飲品的祕訣。

是用來加熱牛奶之外的液體。例如：熱紅酒等熱飲品就是使用義式濃縮咖啡機的蒸氣噴管來加熱，據說這比使用鍋子加熱的效率更好。

「讓店裡的東西都發揮最大的用處」（松下先生）。從這句話，我們也能看到對於「開一間規模小而實力堅強的店」的重要經營態度。

錢要花在刀口上。
某些東西可以充分利用。
小規模店家的重要經營態度

在這間由老闆一人獨自經營，提供各式各樣魅力飲品的小小咖啡館，店內所引進的機器以及使用方式也都有值得一看的地方。

首先是「把錢用在刀口上」的食品攪拌機。該店添購了餐廳專門用來備料的高性能食品攪拌機，價格雖然相當昂貴，但這台機器能夠以秒為單位精準地設定旋轉次數，因此提升了手搖飲品與果昔的品質。

另一方面，店內結帳則是利用了免費APP的結帳功能，並搭配輕巧的平板電腦，如此即可計算金額，也能節省店內的使用空間。

除此之外，店內的義式濃縮咖啡機的蒸氣噴管有兩組，其中一組噴管

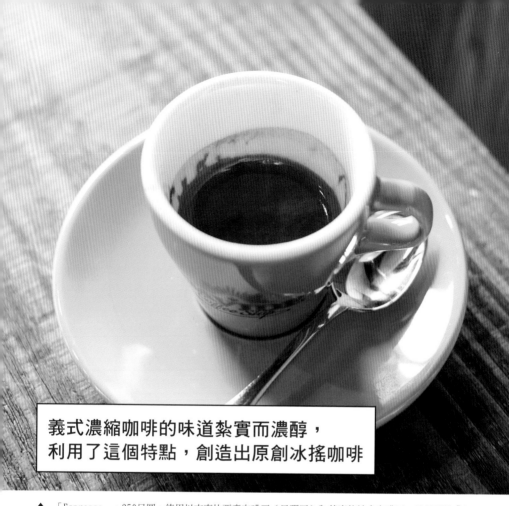

義式濃縮咖啡的味道紮實而濃醇，
利用了這個特點，創造出原創冰搖咖啡

⬆ 「Espresso」，350日圓。使用以衣索比亞產咖啡豆（日曬豆）為基底的綜合咖啡豆，並且委託「カフェ・ヴィータ」的門脇裕二先生代為烘焙。費時四十五秒慢慢萃取出的義式濃縮咖啡濃醇無比，特點是具備相當紮實的口感。

❶義式濃縮咖啡所用的砂糖為北海道產「甜菜糖」，自然的甜味更凸顯咖啡的美味。❷「cappuccino」，500日圓。這款卡布其諾咖啡可品嘗到比拿鐵咖啡更濃厚的義式濃縮咖啡口感與香氣，在熟客之間特別受歡迎。

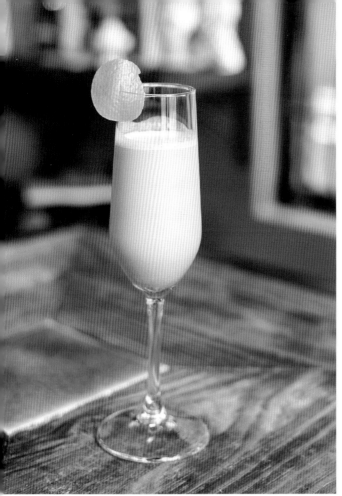

←「美味Café latte」，
700日圓。拿鐵版「冰搖咖
啡」，利用橙皮添加香氣
的自然風味。「正因為是
慢工萃取而成的義式濃縮
咖啡，才能創造出這樣的
美味」，這一杯冰搖咖啡
運用了義式濃縮咖啡紮實
濃醇的味道，也是該店用
來提供義式濃縮咖啡的形
式之一。

❸「美味Café latte」將義式濃
縮咖啡、果糖糖漿、牛奶、鮮奶
油、橙皮的橙汁、冰塊，放入雪
克杯一同搖製而成。一邊過濾一
邊注入玻璃杯，藉此獲得更柔順
的口感。　❹最後會再擠一次橙
皮，讓味覺與嗅覺同時享受到義
式濃縮咖啡與橙皮的完美結合。

外表有型、易於工作、
方便使用。一切都充滿了巧思！

食物調理機

①

收銀機

②

❶店內耗資添購的食物調理機為高性能產品，用於製作手搖飲品及果昔等人氣飲品。攪拌時蓋上外蓋，則可降低攪拌音量。　❷善用免費APP的結帳功能，並搭配使用輕巧的平板電腦，如此便可進行結帳。

CHECK!

「被人注視的緊張感」是重點

該店將收銀機前面的作業台高度提高10
～20cm，讓客人可以看到松下先生的手
邊工作。「讓客人看見製作過程，他們
就會覺得放心，而且保持著被人注視的
緊張感，還能確實做好作業台的清潔工
作。」（松下先生）。

義式咖啡機

❸義式咖啡機為義大利品牌LA　CIMBALI的M100，機器上頭的市松紋是該店要求的客製化，客人
看了此台機器都會驚呼「好酷啊！」。該店也與製造商進行交涉，請廠商將烤漆的部份外包，
因此這台客製化的咖啡機才沒花到那多費用。　❹咖啡機有兩組蒸氣棒，其中一組用來加熱牛奶
以外的香料酒等酒類及其他飲品。　❺該店也加高了放置咖啡機的平台高度，這樣一來就不必彎
著腰萃取咖啡。

※價格已含稅

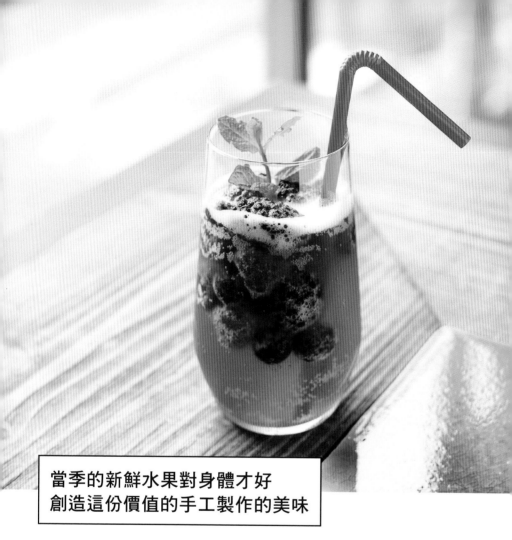

當季的新鮮水果對身體才好
創造這份價值的手工製作的美味

↑「甘王莓果soda」，600日圓。使用的「甘王草莓果醬」是以甜菜糖與蘇打水燉煮「甘王草莓」，然後再過篩而成的果醬。以藍莓等三種冷凍莓果代替冰塊，讓客人品嘗到滿滿的清爽莓果味。

CHECK!

每一種果醬的製作「技術」都不同

除了採訪時的「甘王草莓」，該店也會按照季節使用奇異果、芒果等水果。用於蘇打飲品的自製果醬，都是按照水果，採用不同的方法製作。例如：「甘王草莓」是採用熬煮而成，但奇異果並不適合加熱，所以是以糖漬的方式醃漬而成。而芒果則是做成濃稠糊狀的果醬。

← 「甘王草莓shake」900日圓。使用了比其他草莓更甜，色澤也更加鮮豔的「甘王草莓」，作法是將草莓、香草冰淇淋、牛奶、冰塊放入食物調理機攪拌。使用「甘王草莓」的時期為12月～隔年4月。12月左右的草莓酸味較明顯，1、2月之後的草莓就會比較甜。能夠享受如此的變化，也只有使用當季新鮮水果製成的手工飲品才辦得到。

自開業以來就頗具名氣。
義式濃縮咖啡×香蕉手搖飲

→「Espresso banana shake」，700日圓。該店一直都在逐漸增加飲品的項目，而這杯手搖飲是打從開業時就有的飲品。特別是在開業第一年時，有許多客人都是為了這杯飲品而上門光顧。材料為義式濃縮咖啡、香蕉、牛奶、香草冰淇淋與冰塊。有著如同「巧克力香蕉」的印象，調合了義式濃縮咖啡的香氣與香蕉溫和的甜味。

※價格已含稅

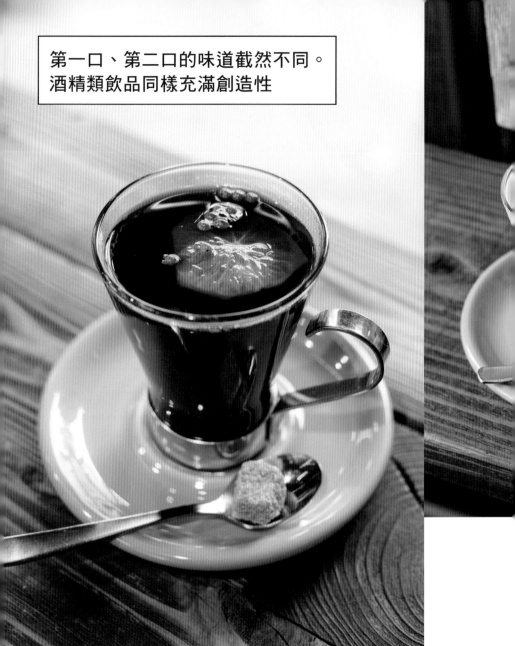

第一口、第二口的味道截然不同。
酒精類飲品同樣充滿創造性

↑「Spicy Hot wine」，700日圓。在紅酒當中添加了薑或肉桂、果乾、多香果等辛辣味，溫熱之後再提供給客人。紅酒上頭漂浮著橙皮絲，並且撒上紅胡椒與砂糖。起初是直接飲用，感受紅酒當中的辛辣感，剩一半時再加入砂糖，加入砂糖之後會緩和辛辣味，並凸顯出果乾的香氣，形成了與第一口的味道截然不同的美味。

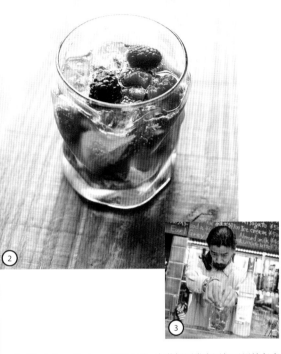

②

①

③

❶「Hot Rum Chai」，800日圓。在萊姆酒當中添加了用於印度奶茶的辛香料的香味，然後再將萊姆酒與牛奶、蜂蜜混合，溫熱之後撒上多香果再提供給客人。是特別受外籍顧客歡迎的一道飲品。❷「Russian Mojito」，1000日圓。以自製的甘王草莓果醬增加甜味，因此改用伏特加為基底，取代原本具有甜味的萊姆酒。這一杯飲品與一般的莫希托雞尾酒一樣加上薄荷碎葉以及擠上萊姆汁（照片❸），然後再加上三種冷凍莓果，做成一杯充滿著水果的飲品。是一杯第一口與第二口味道截然不同的莫希托雞尾酒。

④

⑤

❹陽光自坐北朝南的大玻璃窗照入店內，店內的天花板離地約五公尺，因此具有開放感。挑高的二樓夾層準備了五個座位，並且使用了投射燈營造出寧靜的氛圍。❺店面座落在距離鹿谷車站徒步約五分鐘的大馬路上，在氣候宜人時，該店也會打開這扇大窗戶營業。

※價格已含稅

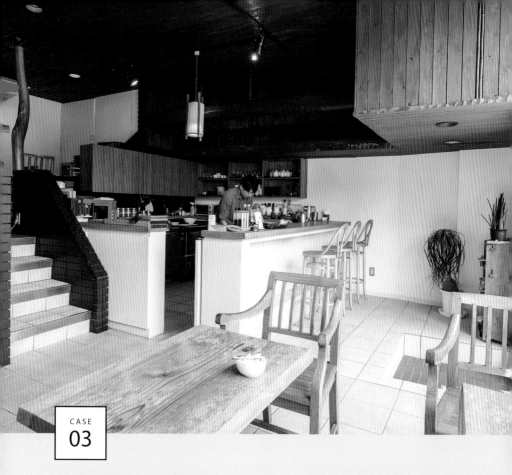

CASE
03

東向島珈琲店

◉東京・東向島

SHOP DATE
地址：東京都墨田区東向島1-34-7
TEL：03-3612-4178
營業時間：平日： 8:30～19:00（最後點餐時間18:30）
　　　　　假日、國定假日 8:30～18:00（最後點餐時間17:30）
公休日：每週三、每月第二、第四個週二

20坪・26席

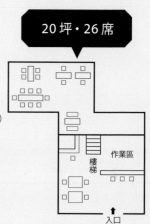

作業區

樓梯

入口

在日常的生活中創造出「非日常」。
靠著這一份魅力，
成為下町的高人氣咖啡店！

此篇所介紹的「東向島珈琲店」的老闆井奈波康貴先生是這麼說的：「我們一直以來都是目標成為一間能讓客人跟我們說：『因為待在你們店裡，渡過了這一段時間，所以我的心情才變得不一樣，又重新打起精神來了』的咖啡店」。該店在平常的生活中創造出「不平常」的魅力，是一間非常受歡迎的咖啡店。

在餐飲店當中，也存在日常生活中特別會去消費的型態。那就是咖啡店。受人們所喜愛的咖啡店，可以說是一個融入在地方人們的日常生活當中的存在。

不過，如果只是單純地要喝杯咖啡，那麼在家裡就喝得到。儘管到咖啡店消費是日常的一部份，但都特地來到店裡了，那就一定有什麼「非日常」的需求。在咖啡店裡喘口氣，讓心情轉換一下。在咖啡店品嘗美味的咖啡，稍微吃點小東西，讓心情變得稍稍愉快起來。像這樣的日常生活當中的「非日常」魅力，就會讓人們走進咖啡店。

日常生活當中的「非日常」魅力，是經營咖啡店的一大關鍵。

「東向島珈琲店」是間很重視這點的咖啡店。除了店內的良好氣氛，具有創意的咖啡、手工製作的甜點、輕食也都讓上門光顧的客人的內心感到了滿足。而且，該店的價格也相當親民，確確實實是在日常生活當中創造出「非日常」魅力。該店離車站有一小段距離，往來的人潮也不是那麼多，但只要一到週末，這一間僅有26個座位的小咖啡店，卻能擁有當日150人次的來店人數。也成為了一間訂位熱門的超人氣咖啡店。

想讓客人盡情暢懷，
也能徹底放輕鬆。
利用空間、利用商品
來呈現這份想法。

「東向島珈琲店」位於東京的墨田區，座落在距離曳舟站徒步約五分鐘的大馬路旁，開業時間是2006年11月。井奈波康貴先生原是飯店人員，後來在東京的咖啡廳工作，學習了咖

啡的沖泡方式，也學到店鋪的經營方式，之後便在他出生成長的下町東向島開了這間店。

井奈波先生自開業以來就有一件很重視的事情，那就是該店若無其事地寫在店裡的木頭看板上的：「希望透過本店，讓『時間』、『空間』、『仲間（夥伴）』此三間都能變得更好」。這個想法存在於開店初衷之中，菜單最前面「給客人的一段話」當中有一句「若您能夠盡情暢懷，放下緊張的心，那就是本店的榮幸」，同樣也象徵著這間店所目標的魅力。

這份魅力最先是呈現在店鋪的空間。2017年3月時，店內裝潢部分經過翻修之後再次開幕，店鋪的設計變得更為洗鍊。P30、P33的照片正是目前店面的模樣，有木頭的溫暖，也有現代的時尚感，還有乾淨清潔的感受。走上樓梯之後是一樓半的座位區，從這裡往一旁的窗戶往外望去，便可眺望緊鄰著店面的公園綠意，是個能夠感覺時光緩慢流逝的空間。透過此處的空間以及各種具有魅力的商品，讓該店在日常生活當中創造出「非日常」。

以符合在地風情的良心價格，追求能讓客人心情變得更加愉快的美味

該店商品當中的混合咖啡有「

Plage blend」與「Mer blend」兩款，售價皆為450日圓。而有標示出「天堂鳥莊園」、「有機栽培，阿蒂特蘭」等咖啡莊園或地區名稱的單品咖啡共四款，每一款皆為600日圓。該店嚴格挑選使用的咖啡豆，仔細地以濾紙萃取出一杯又一杯高品質的咖啡，然後以符合下町在地風情的良心價格供應。

如「咖啡歐蕾」（500日圓）、「冰滴咖啡」（550日圓）等飲品，都具有這樣的商品力。熱「咖啡歐蕾」還會加上漂浮鮮奶油，這一道額外的步驟深受客人們的喜愛。「冰滴咖啡」則是使用高度超過一公尺的冰滴壺，費時十三小時萃取出純淨無雜質的味道，獲得相當不錯的評價。

除此之外，菜單也附上了每一項商品的解說。「我希望客人都能配合當天的心情，來選擇今日的飲品」，在商品的解說中隱含了如此的心意。希望以良心價格提供客人日常消費，希望客人都能夠以悠然自得的心情來品味「今日飲品」。對於提升商品的吸引力，該店在細節的部分也是煞費心思。

不僅是飲品部分，甚至是該店著名的「生乳酪蛋糕」等甜點、生菜沙拉用的沙拉醬、三明治用的美乃滋，以及帶顆粒的芥末醬，全部都是該店自製。希望客人吃了之後，心情都能夠變得更輕鬆自在。僅有手工製作才

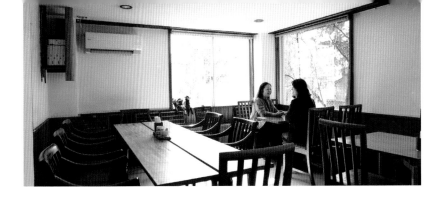

有的美味，飽含了該店「希望客人都能盡情暢懷，輕鬆自在」的心意。

而且，這樣的手工製作的美味在P38照片中所介紹的「早安組合」（570日圓）當中也品嘗得到。比起其他商品，「早安組合」是更多人選擇作為日常消費的項目，這一個組合具有豐富的內容，使用的器具也都經過挑選，是長久以來深受在地人喜愛的超高人氣商品。

小咖啡店的巨大可能性。
靠著招牌商品「生乳酪蛋糕」，
再往前踏出了一步。

儘管「東向島珈琲店」已經是一間相當受歡迎的咖啡店，但井奈波先生還是說：「這條路走到現在，是經過了一次又一次的改善，不管走到哪個階段，都不該有『這樣就夠好』的想法」。該店在網路上的評價被譽為「一間非常棒的咖啡店」，這都是因為該店不會安於現狀，反而一步一步向前進，因此才能夠有此成果。

招牌人氣商品「生乳酪蛋糕」，也是自開業以來就不斷在改良的商品。蛋糕使用了滿滿的鮮奶油，是自開店以來不變的美味，但藉由改良蛋糕上的水果醬等等，更增添這項商品的魅力。

而且，該店的「生乳酪蛋糕」也開始在商業設施等商店中販售。這一款甜點的名氣越來越大，因此有店家希望能夠讓他們也在店裡販售此甜點，自2017年6月開始，這款商品也在台灣台北的咖啡店販售。

「能夠透過自家的商品與外國的人們有所連繫，這是我在開店時想都沒想過的事。若這是一個能夠讓更多人了解到東向島這個小鎮以及東京東區美好文化的契機，那真的是一件讓人無比喜悅的事」（井奈波先生）。

透過不斷地改善再改善，該店成為一間超高人氣的咖啡店，如今店內的招牌人氣商品更是踏出了一大步。這一間咖啡店讓我們知道，即使是小小的咖啡店也會有著大大的可能性。

希望客人配合當天的心情
挑選一杯「今日飲品」

① ②

③ ④

⑤

⑥

❶「Plage Blend」，450日圓。老闆井奈波先生所使用的咖啡豆，與他之前工作的咖啡廳所用咖啡豆相同。 ❷「咖啡歐蕾」，500日圓。咖啡表層漂浮著鮮奶油。 ❸「冰滴咖啡」，550日圓。使用了高度超過一公尺的冰滴咖啡壺（照片❺）萃取。右表的商品解說例當中也包含照片❶～❸商品，全部都是出現在該店菜單簿上面的品項。在商品的解說當中，則隱含了該店「希望客人配合當天的心情，挑選一杯今日飲品」的心意。 ❹「有機經典薑汁蘇打」，630日圓。以有機種植的薑汁兌上蘇打水。此外亦有「有機石榴&巴西莓」等等的蘇打飲。 ❺亦備有四種以農園、地名命名的「精品咖啡」。

商品解說例

綜合咖啡

◉Plage Blend…450日圓
使用乾燥2～3年的熟成咖啡豆，
一杯一杯地細細地萃取。
萃取出純淨無雜味，香氣濃郁的綜合咖啡。
是每一天都喝不膩的味道。

◉Mer Blend…450日圓
是一杯比Plage Blend更加強調咖啡苦味的綜合咖啡。咖啡的苦味循序漸進，可感受到咖啡的溫潤、咖啡原有的甘甜。與鮮奶油、砂糖相當搭配。

Arrange Coffee

◉咖啡歐蕾…500日圓（加冰塊+50日圓）
為客人端上一杯無損咖啡風味的咖啡歐蕾。
熱咖啡歐蕾的表層，還會加上漂浮鮮奶油。

◉維也納咖啡…500日圓（加冰塊+50日圓）
在Mer Blend表層加上滿滿的飄浮發泡鮮奶油。
請品嘗咖啡與鮮奶油的雙重美味。

◉冰滴咖啡…550日圓
準備了超過一公尺高的冰滴咖啡壺。
費時十三小時所萃取出的咖啡味道與香氣。
是一杯喝不到任何雜味的冰咖啡。

◉卡布奇諾…570日圓
屬於滴濾式咖啡的卡布奇諾，
加上了肉桂棒。
重視著香氣與味道的微妙平衡。

◉愛爾蘭咖啡…680日圓
以愛爾蘭威士忌與溫熱後的冰滴咖啡，
調製出這一杯雞尾酒。
上頭漂浮著打發泡鮮奶油。

◉琥珀女王咖啡…680日圓
以卡哇魯咖啡甜酒與冰滴咖啡所調製的雞尾酒。
上頭漂浮著打發的鮮奶油。

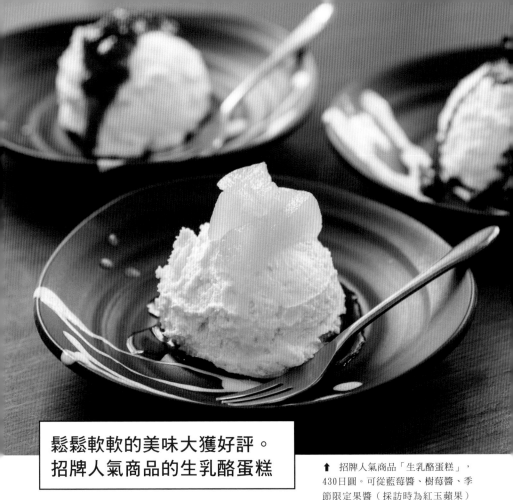

鬆鬆軟軟的美味大獲好評。
招牌人氣商品的生乳酪蛋糕

↑ 招牌人氣商品「生乳酪蛋糕」，
430日圓。可從藍莓醬、樹莓醬、季
節限定果醬（採訪時為紅玉蘋果）
這三種口味選擇其中一種。使用大
量鮮奶油製作出的綿密滑順味道，
以及鬆鬆軟軟的口感，都獲得了相
當好的評價。

CHECK!

季節感也是魅力

「生乳酪蛋糕」的季節限定果醬有春天的無花果醬、夏天的芒果醬等等，可品嘗
當季的味道。根據水果種類，分別做成了加糖熬煮的糖漬果醬，以及使用白酒熬
煮的糖水果醬。除此之外，也有其他店家希望能在他們店裡販售這款「生乳酪蛋
糕」，因此該店也會將這款甜點批售至其他商店。因此，這也讓該店研發出「冷
凍配送後仍不減美味」的配方。台灣的咖啡店也自2017年6月開始販售生乳酪蛋
糕。當時，老闆井奈波先生還到台灣，親自指導蛋糕的製作。

三明治也是手工製作的味道

↑「雞蛋三明治」，530日圓。以自製的美乃滋拌上美味水煮蛋，是這款三明治的魅力。正因為是咖啡店、喫茶店的必備人氣商品，所以手工製作的味道才更顯現出其價值。盤子上的顆粒芥末醬也是由該店親自製作。

↑「自家製肉排三明治」，690日圓。以自家製肉排當作內餡，取代了火腿三明治，成為擁有該店手工製作風格的口味。此外亦有「自製肉凍捲三明治」，690日圓。

※價格已含稅

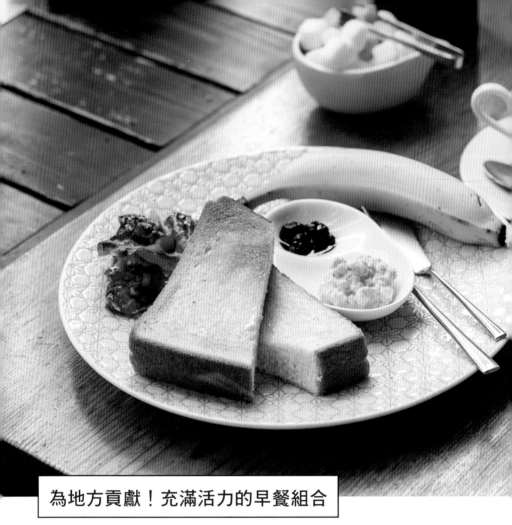

為地方貢獻！充滿活力的早餐組合

充滿魅力的組合內容只要570日圓

⬆ 該店以符合下町當地風情的良心價格，提供高品質商品的魅力，通通都在這份「早餐組合」，售價570日圓。雖然早餐時段特別忙碌，但該店還是讓客人從兩種混合咖啡中選擇其中一種，再一杯一杯地萃取而成。淋上自製沙拉醬的生菜沙拉、拌入自製美乃滋的水煮蛋，都品嘗得到手工製作的美味。「感覺腸胃都變得舒暢，身體也都醒過來了」。將可望達到此效果的「薑味糖漿冰飲」列入早餐組合當中，這也是有著該店風格的用心服務。

以外帶形式
販售生菜沙拉醬

➡ 有些客人覺得該店的生菜沙拉醬很美味，希望在家做生菜沙拉時也能使用，而該店也順應了客人這一份需求，推出了生菜沙拉醬的外帶販售。

CHECK!

重視自家咖啡店的風格

這間咖啡店不僅飲料受歡迎，三明治等料理也都有很好的評價。除了「早餐組合」，之前也供應過「午餐組合」，同樣都大受歡迎，不過該店現在已經不再供應午餐組合。井奈波先生說：「很多客人的午餐用餐時間都有限制，所以他們只好匆匆忙忙地用完餐。但是本店很希望讓客人放輕鬆喘口氣，因此在提供午餐的組合上會有些為難」。從井奈波先生的想法，也看得到該店對於他們所追求的魅力抱持著非常重視的態度。

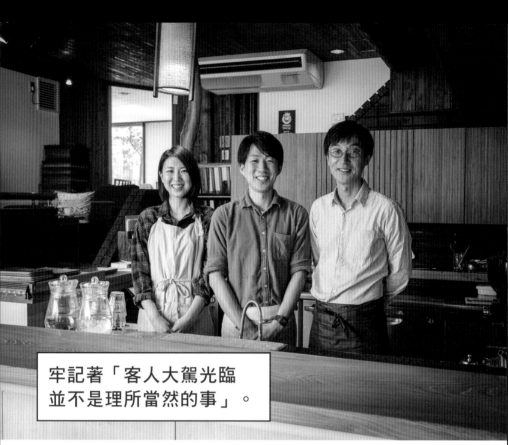

牢記著「客人大駕光臨
並不是理所當然的事」。

↑　照片右起為老闆井奈波康貴先生、兼職店員磯貝一程先生、高橋繪里香小姐。對於服務這件事，井奈波先生傳達給店員的想法是「客人上門光顧並不是理所當然。他們特地來到我們的咖啡店，就是一件格外不同的事。這一點絕對要牢記在心，要用心地招呼每一位客人」。

①　　　　　　　　　　　　　　　　　　　　　　　　　　　　　　②

❶老闆井奈波先生在擔任墨田區的「美食街道巡禮推進事業委員會」委員長一職時，製作了一份在地約五十間餐飲店的英文版菜單。　　❷菜單上也標示出使用食材的圖示，讓人了解料理中是否使用「自己不能吃的食材」。

↑　2017年店內翻新時，新增了一個外帶專用的區域。讓客人可以坐在椅子上等待店員打包外帶的「生乳酪蛋糕」。

↑　將活版印刷職人舉辦工作坊時使用的道具，當作是展示的素材。地方上的創作家們也會齊聚於此，氣氛熱絡地進行談話。這裡是「一間能夠串聯起人與人的咖啡店」。這一點也是該店的宗旨。

➡　亦有英文版與中文版的菜單，對於外國旅客的接待方式也一直在進步。

CASE
04

HATTIFNATT

◉東京・高圓寺

SHOP DATE
地址：東京都杉並区高円寺北2-18-10
電話：03-6762-8122
營業時間：12:00～23:00（週日營業至22:00）
公休日：不定休
每人平均消費：1300日圓

20坪・40席

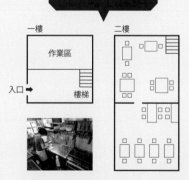

一樓為該店的作業區，未設置客人的座位。光顧的客人會先經過作業區，才上二樓，因此能透過視覺效果傳達出「手工製作」的感受。二樓除了平面圖中的座位，還有兩區閣樓的座位（6個座位、8個座位）。

高嶋
「有一間很有趣的咖啡店喔」。
「蛋糕跟料理也都很好吃喔」。
靠著話題性與美味讓生意強強滾！

「即使是一間小小的咖啡店，有話題性的店就能靠著口耳相傳，吸引客人上門光顧」。說明了這個道理，且生意特別好的咖啡店，就是「HATTIFNATT」。是一間兼具話題性與美味，獲得「蛋糕跟料理也都很好吃喔」此番讚譽的「實力堅強」的咖啡店。

不僅是咖啡店，大部分生意好的餐飲店都有「話題性」。讓客人「感到怦然心動的魅力」、「想要分享給別人知道的魅力」即等於「話題性」，具有這樣特質的店家就會比較容易靠著口碑而聲名遠播。特別是在當今的時代，消費者都會把照片上傳到Facebook、instagram等社群網站，若是擁有讓客人不禁想拍照的魅力，那麼就會比較容易引起討論。對於要吸引客人上門光顧，咖啡店的話題性也變得越來越重要。

在情報誌等刊物上，「HATTIFNATT」經常被介紹稱作是一間「童話咖啡店」。「店內空間彷彿身處於繪本當中」、「咖啡拉花好可愛」，都是這間店的

話題。同時，該店對於蛋糕、料理的手工製作相當講究，好吃的味道也得到客人的支持，因此該店長年以來都有著相當不錯的生意。該店位於東京都杉並區，從高圓寺車站徒步大約五分鐘。該店的規模合計一、二樓大約是二十坪，並且有超過十年的平均月營收都維持在三百萬日圓左右。該店充滿了讓人不禁想拍張照片的魅力，在社群網站上的好評居多，也使該店變得更加出名。

「一間能夠重返童心的咖啡店」。
將此一想法化作有形，
成為一間有話題性的店。

身為糕點師傅的老闆高嶋涉先生在2003年開了這間「HATTIFNATT」。高嶋先生說：「從國中開始，我就會一個人去一間擺有馬口鐵飾品的古董級咖啡廳」，他一直想著「總有一天我也要開一間店」。同時，他也表示他另一個夢想是成為木工師傅。高嶋先生的祖父是一名木工師傅，父親則是一名版畫職人，高嶋先生在從事製

造行業的家庭中成長，也曾上過建築相關的學校。

一次實現高嶋先生「自己開店」與「木工」這兩個夢想，正是這間咖啡店「HATTIFNATT」。該店的店鋪設計是由高嶋本人規劃，就連裝潢也是由他親自操刀，也就是現在所說的「DIY」，高嶋先生充分發揮了木工的本領，打造出一間重視木頭溫度的店面。

該店自開業以來的宗旨即是「一間能忘卻現代忙碌社會，讓人重返童心的店」。入口的高度僅有一百三十公分，其中隱含了「讓客人在穿過小門之後，變回了小孩子，開開心心地享受」的涵義。

開業兩年後，該店擴充了二樓的座位。在擴張後的座位區當中，有一面牆繪製了當紅繪本作家「marini monteany」的畫作。先前該店曾在舉辦了創作家的作品展示，因緣際會之下認識了「marini　monteany」，因此請他們畫了這幅創作。動物們可愛的表情令人印象深刻，藉由這一個新增加的藝術空間，讓「開一間能重返童心

的店」的宗旨變得更加鮮明，也讓該店漸漸成為一間有話題性的咖啡店。

販售的商品，
要有讓客人心動的魅力。
學到這件事，並且付諸行動。

「光顧的客人回家後還會回想起店內的時光，想要與別人聊起這間店。不論是店內的空間，還是販售的商品，都要做到這樣讓客人怦然心動的程度。打從要開店的時候，我就一直想著要開一間這樣的店」（高嶋先生）。高嶋先生如此重視著「怦然心動」、「成為話題」的魅力，最主要的影響來自於他開店前所任職的蛋糕製造・販賣公司的經驗。據說，當時擔任那一間公司的顧問是一位有名的糕點師，高嶋先生認識了這位糕點師，並學習到了很重要的事。

那就是「商品要具備著令人驚喜、歡樂……這些足以打動人心的魅力」。以蛋糕而言，蛋糕的裝飾、陳列方式、命名等等，任何一項都會讓蛋糕的銷路有所不同。而高嶋先生便是親眼見

識到了這一點。高嶋先生說，這一點成為了他自身的轉機，他將這個經驗運用在這間「HATTIFNATT」咖啡店的籌備，從店鋪的空間到商品的視覺效果、商品名稱，在每個細節上都費足了心思，讓咖啡店充滿著「讓『客人的內心』也都能夠享受到快樂」的魅力。

同時，高嶋先生自開業以來，對於商品的美味也都非常堅持，從這一次照片介紹的商品，也能清楚地了解到這一點。聽了「童話咖啡店」的風評而上門光顧的客人，對於蛋糕與料理的美味也都相當滿足，進而成為該店的粉絲。透過話題性與美味的商品吸引顧客上門，正是該店的強大之處。

「我希望能讓客人感到開心」。
這一份心意的力量，
造就了長久以來深受喜愛的店家

高嶋先生現在已經離開第一線，站在旁觀的角度監督著這間店。建立起由員工打理店內的事宜體制，也讓他新開了一間擁有70個座位的分店「HATTIFNATT～吉祥寺之家～」，除此之外，他甚至也經營起藝廊、雜貨店（皆位於吉祥寺）。

高嶋先生會向員工傳達一些他的想法，以下的這段話就是其中之一，

據說他都會像這樣子跟新來的員工聊聊。

「在我剛開始經營這間店的時候，我真的會很在意客人是否覺得開心。一直都想著要讓客人更開心。但是，當後來店裡的生意一忙碌起來，我就只是單純地做完店內的作業，而且連我自己也都感到習以為常，後來我就深深地反省了自己。因為如果就連身為經營者的我都是這種態度，可能就很難讓每位員工都一直保持著這樣強烈的意識。但是，只要你發現最重要的就是想讓客人更加開心的這份心情，那麼你自己就會有所成長，工作起來就會變得更加開心唷」。從這一番話也能看到高嶋先生一直都抱持著「讓客人更開心」的強烈想法，並且也將他的想法分享給員工們，因此該店才能成為一間長期受歡迎的咖啡店。

而且，「HATTIFNATT～高圓寺之家～」的員工們也都這麼說：「我們老闆會傾聽員工們的意見，不會硬灌輸我們他的想法。我們自己的想法也可以成為具體的意見，真的很值得。不過，最重要的並不是自己的自我滿足，而是要讓客人都能夠開心」。這一番話，象徵了這間長期受歡迎而且生意搶搶滾的咖啡店的「最強第一線」。

「想要讓這間店長久地經營下去」，
這一份想法就融在裝潢擺設之中。

➡ 由於隔壁二樓的空間閒置未使用，因此
大約是在開業的第二年時，該店便擴展了
二樓的座位區。在擴展後的座位區中，其
中一面牆上繪製了當紅繪本作家「marini
monteany」的畫作。「marini
monteany」是一對創作家夫妻，同時也以
繪本作家的身分活躍發展。

← 這間店鋪由高嶋先生親自設計、親手操刀裝潢，隱含了「希望長久經營下去」的想法，也重視著經年累月加深韻味的木頭溫度。高　先生現在也從事修繕的工作。

↓ 店老闆高嶋　涉先生（右四）與「HATTIFNATT〜高圓寺之家〜」的員工。高嶋先生說：「每一位都抱持著比別人更希望客人能夠開心的這份心意」。現在，該店與分店「HATTIFNATT〜吉祥寺之家〜」都交由員工打理，高　先生則是經營起藝廊與雜貨店。

蛋糕的魅力就是剛出爐的美味

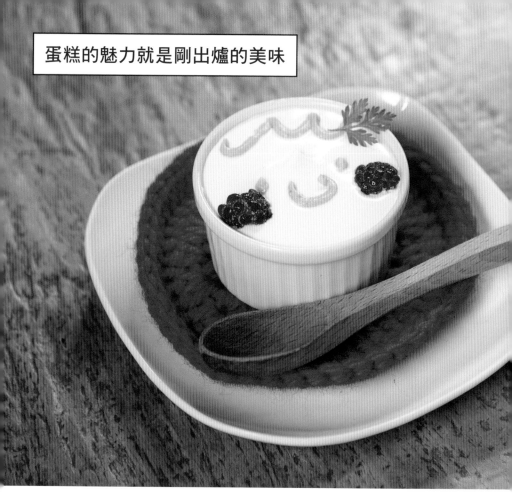

↑　使用蒙布朗蛋糕的果泥與覆盆莓畫成可愛圖案的「奢侈生巧克力蛋糕」，500日圓。生巧克力蛋糕使用比利時產的高級巧克力，烤箱慢火烘焙後再冷卻，待客人點餐之後才加上鮮奶油，在生巧克力蛋糕的底部也藏了一層蔓越莓。

➡　該店會事先將鮮奶油打發至一定的軟硬度，等客人點餐之後，再依照蛋糕的種類調整鮮奶油的打發程度，完成客人所點的餐點。例如：「奢侈生巧克力蛋糕」生巧克力與柔軟的鮮奶油就非常搭配。P42照片的「香蕉片鬆脆戚風蛋糕」，630日圓，使用的則是程度偏硬的鮮奶油，而且將鮮奶油做成了淋醬的樣子。另外，「香蕉片鬆脆戚風蛋糕」也是等客人點餐之後，才將戚風蛋糕、香蕉、鮮奶油組合起來。這樣「剛出爐」的美味、新鮮，正是該店蛋糕的魅力。

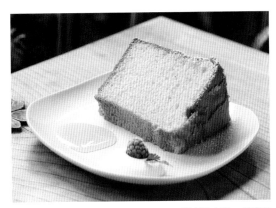

↑「鬆鬆軟軟戚風蛋糕」，420日圓。不使用泡打粉，僅靠著雞蛋就烘焙出這蓬鬆柔軟的蛋糕。鬆軟而濕潤的美味口感大獲好評。

↑ 「南瓜君蒙布朗蛋糕」，530日圓。客人點餐後才將卡士達奶油醬與冰蘋果放在派皮上，然後擠上使用北海道產南瓜做成的南瓜奶油醬。冰蘋果的作法是將蘋果與奶油、砂糖一起熬煮，煮成甜甜的蘋果之後冷凍起來，使用時再將冷凍蘋果搗碎放在派皮上。

CHECK!

生日蛋糕同樣好評不斷

該店亦有販售完整的圓蛋糕，需在前一天傍晚之前預訂。「草莓蛋糕」、「鮮橙蛋糕」等蛋糕的尺寸從兩人份的3‧5號（1500日圓）到六～八人份的6號（4800日圓）都有，一共販售四種尺寸（不可外帶，僅限內用）。該店的店鋪氣氛也很適合慶生，事先預訂圓蛋糕的顧客大多以情侶客、團體客為主。該店有時候甚至一天就有大約三組客人預訂圓蛋糕，掌握住客人對於慶生需求。

※價格未含稅

份量十足且健康滿分。超人氣塔可飯

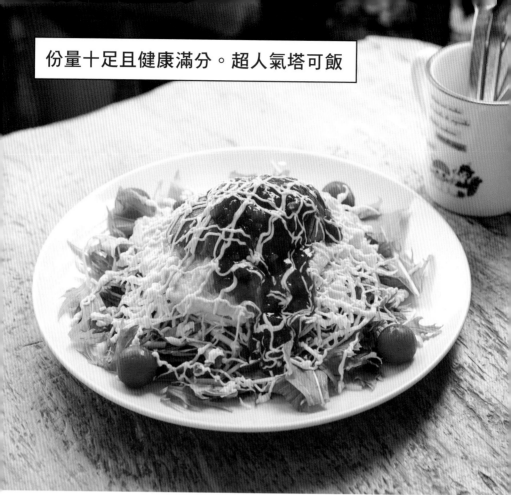

⬆ 塔可飯使用的是「塔可醬」而不是絞肉。使用食物調理機將塔可餅的餡料攪拌至殘留些許口感的大小，然後加上大蒜醬油拌炒，就做成了塔可飯的配料。照片為「酪梨塔可飯」，950日圓。玄米飯淋上塔可醬，再撒上起司、高麗菜、水菜以及炒蛋，最後放上半顆酪梨。份量雖然看起來超級多，但實際上只裝了少許的玄米飯，以及使用大量的蔬菜。這一道靠著健康的美味，獲得了女性顧客的好評。

➡ 以前也會提供手拍比薩等等的料理，料理的營收自開業以來就貢獻了不少，大約佔了總營收的四成。許多客人也都會同時點蛋糕、料理及飲料，每人平均消費額至少都有1300日圓。

「HATTIFNATT～高圓寺之家～」的
餐點營業額

酒精飲料

甜點

料理

咖啡飲品

50

❶該店一共準備了七種比薩,其中又以售價1150日圓的「安地斯山馬鈴薯培根比薩」最受歡迎。
比薩的餡料使用了帶皮的安地斯山馬鈴薯、兩種起司與鮮奶油、橄欖油,做成了濃郁的味道。
❷客人點餐後才會將餅皮 開製作比薩。　❸烤箱中設有保溫效果極好的石板。只要將餅皮放在
石板上,大約三分鐘即可烤出美味的比薩。

CHECK!

維持手工製作與效率化之間的平衡,同樣費盡心思

高嶋先生表示「我很珍惜著個人店的專屬風格,但也努力地加強各方面的企業型效率
化」。例如:該店進貨的比薩麵團是冷凍狀態的,麵團要解凍後才能使用。該店尋找品
質好的冷凍麵團,並且採用此麵團。將比薩麵團的製作效率化,同時重視點餐後才將麵
團擀平做成比薩的這一道程序,提供客人高品質的比薩。

　　　　　　　　　　　　　　　　　　　　　　　　　　　　　　　　※價格未含稅

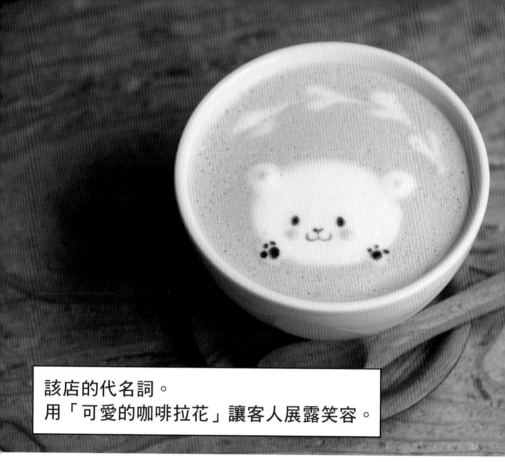

該店的代名詞。
用「可愛的咖啡拉花」讓客人展露笑容。

❶使用巧克力醬，畫出多樣豐富的圖畫。　❷600日圓的懷舊「冰淇淋蘇打汽水」也是與店內氣氛相當契合的飲料之一。

一間亦能品嘗酒精飲料的咖啡店

↑　圖片中的「白熊君」，650日圓，是使用了自製焦糖醬的焦糖牛奶咖啡拉花。起初為季節限定商品，後來因廣受好評，於是改為固定菜單。透過店內員工提供的創意，咖啡拉花的種類也越來越多。在這些咖啡拉花當中，P42照片中的「暖暖咖啡拉花」，550日圓，有著讓該店引以為傲的多年不墜的人氣。

↑「雖然點酒精飲料的客人並沒有那麼多，但如果這是一間可以『享受酒精飲料』的店，那就能夠提供更多的服務給晚上消費的客人」（高嶋先生）。照片中為「用醒酒器裝著的紅酒」，1500日圓，以及帶點下酒菜風情的「玄米鮮菇多利亞焗飯」，售價850日圓，亦可多人分食享用。多利亞焗飯是由番茄醬炒玄米飯、以鹽巴及白酒調味的三種菇類、菠菜，以及味道溫和的自製白醬一層一層堆疊而成，將所有食材混合後即可享用。

該店亦提供季節限定的雞尾酒。照片為採訪當時所供應的春季～夏季限定販售雞尾酒「太陽水果酒」（❸）及「紅寶石檸檬蘇打」（❹），皆650日圓。該店同樣花了許多巧思讓雞尾酒的造型充滿驚喜，使客人在視覺上也能一飽眼福。

※價格未含稅

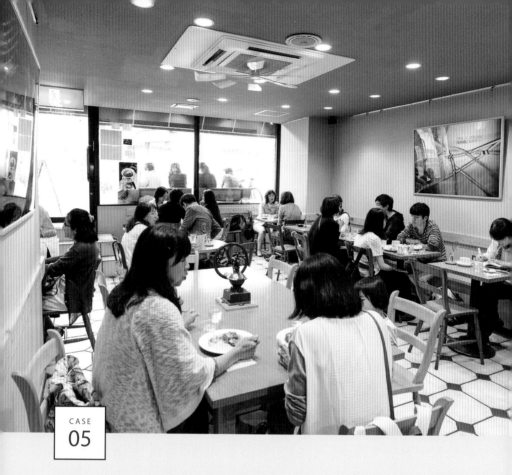

CASE
05

café vivement dimanche

◉神奈川・鎌倉

SHOP DATE
地址：神奈川県鎌倉市小町2-1-5
電話：0467-23-9952
營業時間：08：00〜19：00
公休日：週三、週四
每人平均消費：08：00〜11：00…500日圓
　　　　　　11：00〜19：00…1100日圓

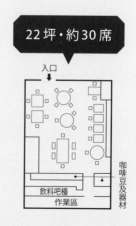

22坪・約30席

入口

飲料吧檯

作業區

咖啡豆及器材

54

擁有咖啡店的廣度，
以及個人店的濃厚魅力，
以絕佳的平衡持續進化。

「café vivement dimanche」可說是引領咖啡店風潮的先驅，是一間具有高度人氣的店家。店長堀內隆志先生也出版過關於咖啡的書籍，是咖啡館業界相當有名的人物。前往採訪之時，該店的生意早已經變得比以前更好，「到目前為止，現在是最忙碌的一段時間」（堀內先生）。即使開店已有好長一段的時間，該店仍然在持續進化。

位於神奈川鎌倉的咖啡店「café vivement dimanche」在1994年開業。堀內先生辭去原有的工作，決定自行創業，並在他二十七歲的那年開了這間咖啡店。鎌倉為著名的觀光勝地，但該店卻選擇設店在離主要街道有一小段路程的地方。開業之初並不是很順遂，但靠著店裡知名的蛋包飯等熱門商品，現在已經是一間受歡迎的店家。店內的咖啡豆來自於札幌的「齋藤珈琲」，咖啡的美味同樣也得到好評。

此外，店主堀內先生也精通巴西音樂，過去曾參與巴西音樂的CD製作

等。所經營的2號店、3號店分別是巴西雜貨店與巴西音樂唱片行。

對於這一間咖啡店及堀內先生來說，六年前的2011年是一大轉機。在東日本大地震發生之後，對於堀內先生而言這是他重返開店原點「原本就是為了當老闆才開這間咖啡店」的契機，他再次下定決心「從今以後要安分地當好咖啡店的老闆」。他收起雜貨店及唱片行，專心經營以咖啡為主軸的咖啡店。該店從2010年開始自行烘焙咖啡豆，也是其中一個原因。

在那之後，堀內先生基本上每一天都待在咖啡店，為客人提供一杯又一杯由他親手萃取的手沖咖啡。「提供給客人比以前更棒的商品、更好的服務，讓人感到非常充實」（堀內先生），這一份回應，也讓該店的生意變得更加興旺，好到堀內先生都說「從到目前為止，現在是最忙碌的一段時間」。該店一連好幾天都會有大排長龍的等待隊伍，店面規模大約30個座位，一整天的來店人數多達240人。由堀內先生一天沖泡的咖啡也達到75～100杯。

**店鋪的空間、商品項目、價格，
每一樣都擁有讓不同客群
喜愛的魅力。**

堀內先生自開業以來就有一件很重視的事，那就是堀內先生以「一間通風好的店」來表現的咖啡店廣度。

「每一位來到咖啡店的客人都有著各種不同的目的。我會盡可能去注意，希望能夠達到他們的需求。想要喝一杯好喝的咖啡也是客人們的目的之一，不過像是家庭主婦們來消費時，如果替她們安排比較寬敞的座位的話，聊起天來也會更愉快。而學生族群大部分都是以消費輕食為主，年輕情侶則會拍攝上傳到社群網站的照片。週末時，以用餐為目的的家庭客群也會增加。像是在我們店，平日裡還會有來鐮倉校外教學的小學生團體客人。簡單來說，每一個客人來咖啡店的消費目的分歧而多樣。我覺得因為就是一間會去在意這一些需求的店，所以才會有這麼多的客人都來光顧」（堀內先生）。

從這一番話也能看出，該店強大的祕訣，就在於能使消費目的不同的客群都來此光顧。那麼，創造出這番魅力的，又是什麼呢？

首先，該店的店面不會太過新潮時髦，也不會顯得過於老舊。溫馨的空間容納了各種消費族群，座位區配置的桌子也大小不一。菜單上的餐點就如同照片所示，從正餐到輕食一應俱全，都是充滿魅力的商品。價格方面也被評價為「雖然開在觀光區，卻不會覺得特別貴，價格非常合理」，這點也是在地人支持這間咖啡店的原因之一。

這樣看下來，該店確實具有能吸引不同消費族群上門光顧的魅力。這一份魅力是該店長年以來的經營所累積下來的咖啡店魅力，此外，還有一個不能放過的重點，那就是該店也具備有適度的個人店「濃厚魅力」。特別是在堀內先生開始自行烘焙咖啡豆，並且每天都站在店裡沖泡一杯杯的咖啡之後，該店咖啡的魅力也漸漸地變得更迷人。

**也有傾心於「中度烘焙豆」的客人。
透過更平易近人的販售方式，
拓展更多的咖啡迷**

自從開始自行烘焙咖啡豆，該店也增加了咖啡的項目。堀內先生相當敬佩「齋藤咖啡」的咖啡豆烘焙技術，並以「齋藤咖啡」的烘焙技術為目標。目前該店的綜合咖啡豆仍有使用「齋藤咖啡」的豆子，平時也會準備了十五種使用由堀內先生烘焙的「中度烘焙豆」、「中深度烘焙豆」、「深度

烘焙豆」的咖啡。

　　而且，該店是透過更加平易近人的形式來販售有著如此堅持的咖啡。而這樣的做法，也不影響該店身為「一間通風好的店」的事實。例如：P59該店以簡單易懂的描述來呈現咖啡的味道。「要我寫再多的專業知識都沒問題，但是這麼一來，大多數的人還是不容易理解，只是在滿足我自己而已。當客人詢問，我就樂意地回答客人，這就是我的風格」（堀內先生）。此外，大約十五種的自家烘焙咖啡的價格統一都是550日圓，並且能夠以300日圓續購第二杯咖啡。「第一杯可以點喝習慣的深度烘焙咖啡，第二杯就來試試看中度烘焙咖啡」。有的客人就是以這樣的點餐方式為契機，才察覺到凸顯出咖啡豆個性的「中度烘焙咖啡」的美味，該店就是透過類似這樣更加平易近人的販售方式，來拓展更多的咖啡迷。

追求咖啡館本質的魅力，
同時也持續接受通往新舞臺的挑戰

　　該店目前也從事自家烘焙豆的批發販售以及網路銷售。堀內先生從前親自製作的原創手搖式磨豆器等等，在網路商店上也大受歡迎。「雖然需要一段時間才讓網路商店步入軌道，但現在的營收還是超過之前營業的2號店、3號店加起來的金額」（堀內先生），即使只有經營一間店鋪，但善加利用現代的網路販售方式，也一樣能成功增加營收。

　　「至今為止挑戰過許多事情，也曾失敗過，也有許多不容易的事。即使如此，為了不被時代的洪流淘汰，為了長久經營下去，我認為最重要的，就是不斷提升我自己以及這間咖啡店的實力」（堀內先生）。

　　從90年代興起的咖啡館風潮，至當代的精品咖啡的趨勢，咖啡業界的樣貌與需求也隨著時代不斷在改變。在這些變化當中，有一間強大的咖啡店自開業以來一直追求著咖啡店在本質上的魅力，同時也持續接下通往新舞臺的挑戰。那就是「café vivement dimanche」。

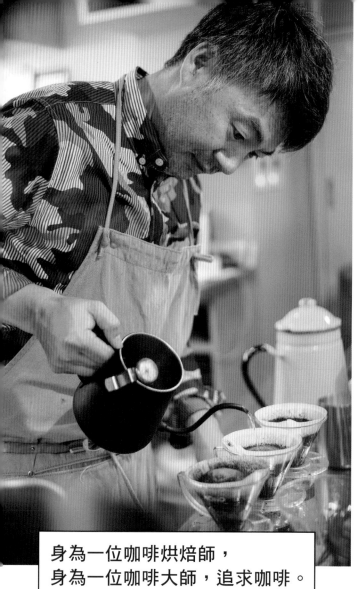

身為一位咖啡烘焙師，
身為一位咖啡大師，追求咖啡。

⬆ 老闆堀內隆志先生。自2010年開始親手烘焙咖啡豆，並且將自家烘焙咖啡豆批售至咖啡店、義式餐廳，同時也是一名相當活躍的咖啡烘焙師。上午十一時結束早餐時段之後，堀內先生便會待在店裡，換上咖啡大師的身分，以手沖的方式沖泡出一杯又一杯的咖啡。

咖啡介紹例

自家焙煎 HOME ROASTED COFFEE

【中煎り <Light Roast>】フルーティな顔があります。

ホンジュラス・エル・ドゥラスノ
Honduras El Durazno Washed
…ハイブリッド種、COE入賞農園。 ¥550　おかわり ¥300

ホンジュラス・モンテシージョ
Honduras Montecillos Bourbon Washed
…ピーチティーのようなフレーバー、スッキリ。 ¥550　おかわり ¥300

ホンジュラス・ロス・デセオス
Honduras Los Deseos Pacamara Washed
…トロピカルフルーツのようなフレーバー。 ¥550　おかわり ¥300

ケニア・ングリエリ・AB
Kenya Ngurueri AB Washed
…ライムのような明るい酸味。 ¥550　おかわり ¥300

エチオピア・イルガチェフ・G1・ナチュラル
Ethiopia Yirgacheffe G1 Natural
…中煎りで1番人気のコーヒー。衝撃的！ ¥550　おかわり ¥300

パナマ・ハートマン・ワイニー
Panama Hartmann Caturra Winey
…メロンのような香り、人気。 ¥550　おかわり ¥300

※中煎りはアイスコーヒーにもできます！

【中深煎り <Dark Roast>】

ホンジュラス・パロ・セコ
Honduras Palo Seco Catuai Washed
…甘いチョコレートのような香り、クリアな余韻。 ¥550　おかわり ¥300

ブラジル・ミナス・ジェライス・サンタ・カタリーナ
Brasil Minas Gerais Santa Catarina Natural
…毎日飲みたくなるような甘みのあるコーヒー。 ¥550　おかわり ¥300

ブラジル・バイーア・シッチオ・タンケ
Brasil Bahia Sitio Tanque Pulped Natural
…チョコレート茶の風味。程よい酸っぱさ！ ¥550　おかわり ¥300

コロンビア・イキラ・エル・ファルドン
Colombia Iquira El Faldon
…香り、コク、深み、バランスのとれたコーヒー。 ¥550　おかわり ¥300

グアテマラ・ペニャロハ
Guatemala Pena Roja Washed
…上品な苦みと酸味、ミルクとの相性も良いです！ ¥550　おかわり ¥300

ペルー・サンペドロ・ブルボン
Peru San Pedro Bourbon Washed
…ビターでしっかりとしたコク、ミルクにも。 ¥550　おかわり ¥300

【深煎り <Very Dark Roast>】

ホンジュラス・ロス・ピノス
Honduras Los Pinos Catuai Washed
…上品な質感とコク。 ¥550　おかわり ¥300

インドネシア・マンデリン
Indonesia Mandheling
…旨みのあるマンデリンです。 ¥550　おかわり ¥300

エチオピア・リム・G1・ナチュラル
Ethiopia Limu G1 Natural
…濃厚なコクはキャラメルのようです。 ¥550　おかわり ¥300

⬆ 自家烘焙咖啡的菜單。採訪時「中度烘焙豆」的咖啡有六種、「中深度烘焙豆」也有六種、「深度烘焙豆」則是三種。該店也使用了堀內先生前往宏都拉斯當地採購的咖啡豆。右邊是各種咖啡味道的介紹範例。採用可輕鬆想像出咖啡味道的表現方式，讓不是咖啡通的人也能更了解咖啡。

❶平時大約備有十五種使用自家烘焙豆的咖啡飲品，價格統一550日圓。　❷由下至上分別為「中度烘焙豆」、「中深度烘焙豆」與「深度烘焙豆」。為了來店購買咖啡豆的客人，該店還準備了寫著各種咖啡豆特徵的迷你POP卡片。

中度烘焙豆

⊙衣索比亞・耶加雪菲・G1・日曬豆
中度烘焙，最受歡迎的咖啡。味道具有衝擊性！
（※販售咖啡豆的POP卡片上介紹著「有如哈密瓜一般的香氣」）

⊙宏都拉斯・蒙德西猶斯
就像蜜桃紅茶一樣的味道，好清爽！

⊙肯亞・谷魯艾利・AB
像萊姆一樣的清新酸味。

中深度烘焙豆

⊙巴西・米納斯吉拉斯・聖塔卡塔林那
咖啡有著甜甜的味道，讓人每天都想來一杯。

⊙宏都拉斯・帕洛賽克莊園
有如甜巧克力一般的香氣，帶著淺淺餘韻。

深度烘焙豆

⊙衣索比亞・利姆・G1・日曬
濃郁的味道就像牛奶糖一樣。

※價格已含稅

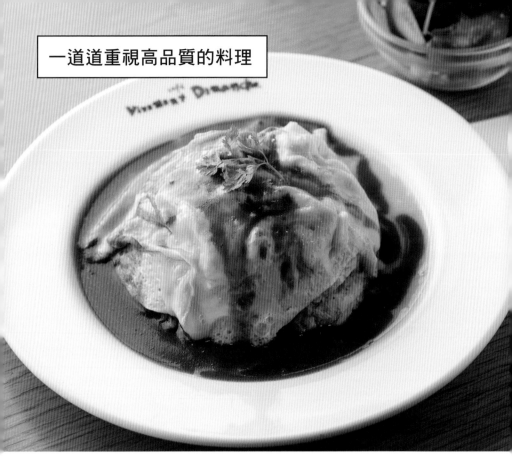

一道道重視高品質的料理

⬆「歐姆蛋包飯」，820日圓。自開業以來就是該店的人氣料理，加上起司再放上歐姆蛋皮，並搭配上滿滿的醬汁一起品嘗，是一道料好味美的蛋包飯。亦有分量減半的歐姆蛋包飯，售價460日圓，同樣大受好評。

| 有趣好玩的小絕招❶ | 餐巾紙變身「手翻書」 |

 ▶

該店有著讓客人開心玩樂的玩心。餐巾紙內外側的變化就像手翻書一樣。

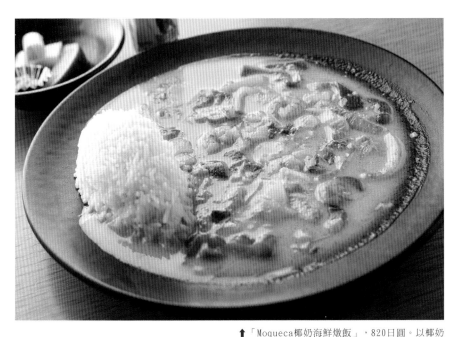

↑「Moqueca椰奶海鮮燉飯」，820日圓。以椰奶燉煮海鮮與蔬菜，再拌上白飯一起享用，是巴西巴伊亞的地方料理。帶著椰子油的香氣是這一道料理的特徵，另一個盤子還會放上椰子的果實。

↑「義式香腸三明治」，560日圓。選用鎌倉人氣麵包店的軟式法國麵包，並將義式香腸夾入其中。

CHECK!

數量少卻強大的菜單

該店所準備的「餐點」合計僅有四道。從前有較多種類的料理，但在七年前減少了項目。「減少餐點種類，讓菜單變得精簡，如此一來便能穩定料理品質，讓每一道料理的內容都變得更充實」（堀內先生）。是一份數量少卻強大的菜單。餐點的烹調主要是由堀內先生的夫人千佳小姐負責。堀內先生說：「就連我不擅長的員工教育等等，也都是內人在帶領我，正因為如此，這間店才能走到今天這一步」。

有趣好玩的小絕招❷	八種方糖包裝紙

該店準備的方糖包裝紙上，寫著八種不同經過設計的單字。

※價格已含稅

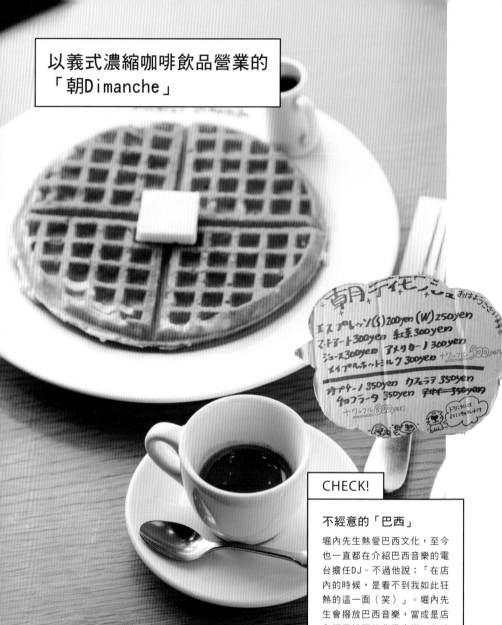

以義式濃縮咖啡飲品營業的「朝Dimanche」

↑上午8點～11點的早餐時段提供「義式濃縮咖啡（S）」與「格子鬆餅」的組合，500日圓，早餐時段的「格子鬆餅」會加上一塊奶油。此時的店門口也經常有大排長龍的隊伍。

CHECK!

不經意的「巴西」

堀內先生熱愛巴西文化，至今也一直都在介紹巴西音樂的電台擔任DJ。不過他說：「在店內的時候，是看不到我如此狂熱的這一面（笑）」。堀內先生會撥放巴西音樂，當成是店內輕柔悅耳的背景音樂，有時還會與聽了電台而上門光顧的客人熱絡地聊起天來，但是堀內先生並不會特意地去展現這一部分，始終如一地保持低調不刻意，將這部分化作咖啡店的精髓。

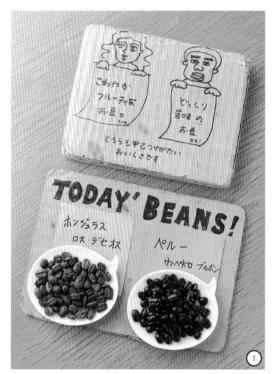

❶早餐時段所提供的義式濃縮咖啡，同樣是使用自家烘焙的咖啡豆。客人可從「中度烘焙豆」或「中深度烘焙豆」這兩種豆子中自由選擇，讓更多人領略到義式濃縮咖啡的魅力。

❷早餐時段主要是由咖啡師田淳也先生（如上圖）與水口祥小姐經營。堀內先生也會在自家烘焙咖啡豆，通常他都是上午11點之後才會來店裡。

格子鬆餅也是店內的人氣甜點之一

使用了「格夫鬆餅」（格子鬆餅）的甜點也是店內的人氣甜點之一。照片為「提拉米蘇」，670日圓，格子鬆餅浸泡義式濃縮咖啡之後再冷卻，然後放上了添加馬斯卡彭起司的鮮奶油霜。

※價格已含稅

展現「希望更多人都能開心品嘗」的心意

↑➡「Café creme」，600日圓。使用玻璃瓶裝著冰咖啡、牛奶壺裝著鮮奶，提供了這一款飲品。玻璃瓶裝的冰塊是以咖啡冰凍而成，這樣可避免冰咖啡的味道變淡，而且製作咖啡冰塊的製冰器還是咖啡豆的造型。「開這間店之前，我會四處去各個咖啡店坐坐，只是，像冰咖啡的冰塊都放得太多，沖淡了原本的味道，常常令我感到失望。為了能讓更多的客人都能夠開心品嘗，因此，我一邊思考著『如果是我的話，我能做些什麼呢？』，一邊在進行開店的準備」（堀內先生）。這款飲品就特別展現出這一份心意。

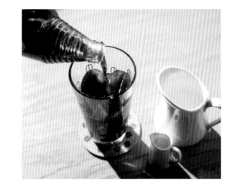

聖代上插著各種圖案的旗子

「聖代‧dimanche」使用的旗子有各種不同的圖案，這些旗子是出自於小野英作設計師之手。堀內先生一直都有與各領域的人交流，這些累積下來人脈都被運用在這間店的每個細節。

←「聖代‧dimanche」，610日圓。內含咖啡凍、咖啡冰淇淋、咖啡冰沙，是一杯充滿著咖啡的聖代冰淇淋。一天可賣出五十杯，許多客人都會為這杯聖代冰淇淋拍張照。

咖啡豆與器材的販售亦獲得好評

該店所實體販售的咖啡豆、手搖式磨豆器等器材，在網路商店上同樣受歡迎（http://dimanche.shop-pro.jp/）。堀內先生會製作其原創設計的手搖式磨豆器，也會將巴西音樂介紹給日本人了解，在他努力打下的這個基礎之中，便有著一份「希望透過咖啡與音樂，讓內心變得更富裕滿足」的心意。

※價格已含稅

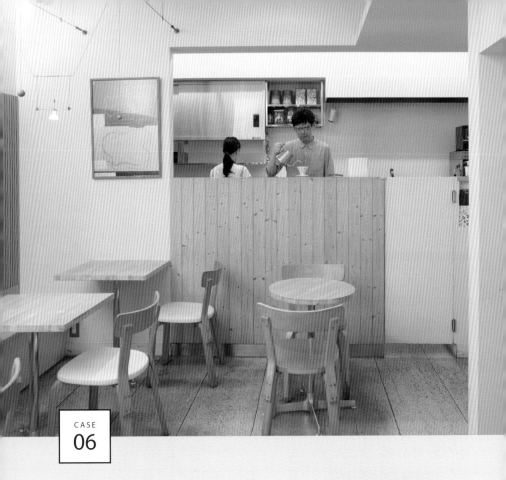

CASE
06

moi

◉東京・吉祥寺

SHOP DATE
地址：東京都武蔵野市吉祥寺本町2-28-3
　　　グリーニイ吉祥寺1F
電話：0422-20-7133
營業時間：11:30（假日及國定假日為12:00～）～19:00
公休日：週二
每人平均消費：1000日圓

10坪・14席

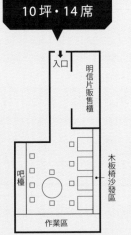

入口
明信片販售櫃
木板椅沙發區
吧檯
作業區

「北歐風咖啡館」先驅。
發揮了主題咖啡館的強項，
多年來深受粉絲愛戴。

　　位於東京都吉祥寺的「moi」是「北歐風咖啡館」的先驅。該店透過商品及店鋪空間散發「北歐」魅力，時時惦記著如何保持讓客人想一再光顧的舒適感受，多年以來累積了不少的人氣。從該店對於店面的經營管理、商品的開發，就看得出該店是如何發揮主題咖啡館的強項。

　　從以日式風格為主題的日式咖啡館，到夏威夷風的咖啡館、亞洲風格的咖啡館等等，有著各式各樣主題的咖啡館。有著這樣主題的咖啡館，會更容易將自家咖啡館的風格、特徵傳達給顧客，換句話說，就是更容易實現差異化，這一點正是主題咖啡館的優勢。

　　「moi」的老闆，岩間洋介先生在開業時所思考的，也是希望透過以「北歐」為主題，來強調出自家咖啡館的特徵。「若希望客人能大駕光臨，我認為那就一定要有什麼足夠吸引人的特點。剛好我自己也很喜歡北歐的設計，因此才決定將北歐當成咖啡店的主題。我的目標，是要開一間讓在

地人、喜歡北歐的人都來消費光顧的咖啡店」（岩間先生）。店名「moi」的命名，就來自於芬蘭語的招呼用語「你好」一詞。

　　該店於2002年在東京都荻窪開幕營業（6坪），2007年搬遷至吉祥寺（10坪）。該店在搬遷後，依舊維持著當初開業時所標定的狀態，不僅有在地人上門光顧，也有喜歡北歐風格的人特地搭電車來此，多年以來累積了不少人氣。

打造店內空間時所下的功夫，
是「不讓店裡看起來乏味」。
重視北歐所呈現的氛圍

　　當然了，即使設定主題，但也不能保證一定能夠成為一間人氣店家。想要成為一間人氣店家，就要努力打造出一間受粉絲喜愛的店，在商品的開發製作就要別出心裁。

　　首先，「moi」在空間的打造方面下了一番功夫，讓「店裡看起來不乏味」。店內給人的感覺，並不只是擺出一件件北歐風格家具這樣的單調乏

味，而是做到讓喜愛北歐的人來到店裡都能夠感受到「這就是北歐的氛圍」。這樣的空間便是受到客人支持的空間。

北歐設計具有著「簡單樸素卻不冰冷，處處皆可感受到溫度」（岩間先生）的魅力。這也是該店對於設計的概念，打造一個純白壁面與木頭溫度達到協調的空間。「如果牆壁的白色部分延伸到這邊的話，有些人就會覺得平靜不下來，所以就餐飲店舖的基本設計來看，這也許是個突破性的做法。不過，我覺得與眾不同也是一間咖啡店應有的風格。最令我高興事情，就是有許多客人都喜歡我們店內的這個空間，對北歐產生了興趣，並且成為了北歐風咖啡店的粉絲」（岩間先生）。

2002年開店營業時，北歐並不像現在那麼受矚目。北歐風潮一詞，是在該店開業後過了幾年才出現。現在，北歐的家具、雜貨大受歡迎，對於北歐的生活風格感興趣的人也慢慢在增加，但在當時，其實北歐風還只是個小眾的主題而已。

在這樣的背景下，岩間先生也不避諱地回答了「為什麼選擇了北歐呢？」之類的問題，也很珍惜著與那些開始對北歐感興趣的客人之間的連結。為了能在北歐旅行時派上用場，該店還在荻窪的時候也曾開設過芬蘭語講座。除了原本就喜歡北歐的人，因為來這間店而開始對北歐產生興趣的人也都成為了該店的粉絲。就是這樣一間的「北歐風咖啡館」，才使店內的人氣越來越旺。

提供「其他店所沒有的」。
不論是身為北歐風咖啡館，
還是一間非連鎖的咖啡館，
都在追求這份價值

「都特地來到moi了，所以也想要嘗一嘗甜點或鹹食，感受一下北歐的魅力」。有許多客人都是抱著這份想法而上門光顧，因此大部分的客人在點餐時除了點飲品，都還會消費鹹食、甜點。這樣的消費模式也使該店的每人平均消費至少有一千日圓。身為一間北歐風格的店家，同時也是一間個人咖啡店，該店對於創造出「提供與眾不同的服務」的價值非常重視，因此頗受讚譽。

例如：自開店以來就頗受歡迎的「芬蘭肉桂捲」，是岩間先生重現他在芬蘭所品嘗過的感動滋味。這一道芬蘭肉桂捲的甜度減量，除了肉桂之外，更增添了小荳蔻的香氣。味道簡單樸實，卻有著深深的韻味。肉桂捲中使用的小荳蔻，是使用與芬蘭當地一樣的粗粒研磨小荳蔻。由於在日本

不易購買，因此該店採購了整顆小荳蔻，然後仔細研磨成粗粒。就連簡單的肉桂捲也如此堅持細節，因此才創造出「提供與眾不同服務」的價值。

除此之外，「斯堪地那維亞熱狗」、「北歐風塔塔三明治」等，也是岩間先生以他在芬蘭當地所品嘗過的食物為基礎，再運用天馬行空的想像力開發出的料理。雖然加入了岩間先生的創意，但在細節部分同樣堅持著道地的口味。而且，該店從幾年前開始供應「芬蘭簡餐」。這道料理在料理研究家西尾廣子女士的監修下，重現了芬蘭家庭料理的味道，成為了一道提升北歐咖啡館專業度的好評新菜單。

盡可能「維持不變」，
對於常客來說才最安心舒適
也透過推特建立起與客人的連結。

由吉祥寺車站徒步至「moi」大約需要7分鐘，但是，現在由外地來的客人，約佔了一半以上的來店人數。這都是因為北歐咖啡館的魅力，才抓住這麼多有消費目的的客人。而且，也有不少特地從日本各地遠道而來的粉絲。

由於這樣的因素，岩間先生非常重視「盡可能維持不變」的原則。這是因為岩間先生認為，對於出自喜歡

自家咖啡店的空間、商品，進而成為粉絲的常客來說，能夠維持著與從前不變，才是一間可以令人安心喘息又能感到舒適愜意的店。

另外，該店自2010年左右也開始使用推特分享資訊。使用推特還能與遠方的常客分享北歐的話題等等，現在對於岩間先生而言，也是一個不可或缺的資訊傳播管道。

「我希望與客人之間的連結，能夠變得更加緊密」。這是岩間先生現在特別重視的看法。這一份想法，肯定就是讓這間身為北歐咖啡館的先驅而吸引大批客人的咖啡館更加具有魅力，並且朝著「老字號北歐咖啡館」邁進的原動力。

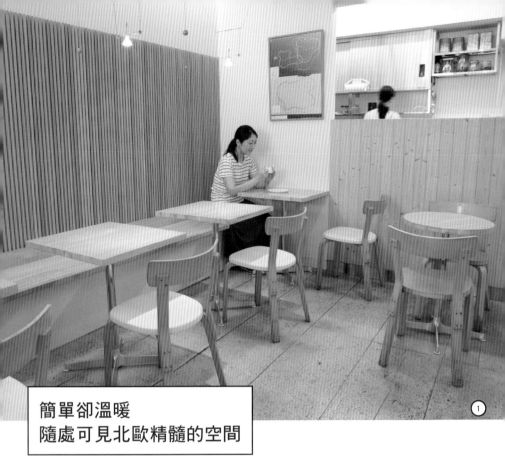

簡單卻溫暖
隨處可見北歐精髓的空間

①

❶❷該店座位區所使用的椅子，是由芬蘭建築師阿爾瓦爾・阿爾托所設計的「椅子69號」。老闆岩間洋介先生說：「這把椅子的樣式雖然簡單，卻不會給人冷冰冰的感覺。是一把象徵著處處可見溫暖的北歐設計的椅子。我就是從這一把椅子來思考這間咖啡館的整體設計」。彷彿感受到北歐冷冽空氣的純白牆壁，營造出強烈印象的空間，而坐在椅子時的視線高度之處，則是配置了木頭素材，讓客人也能感受得到「被木頭所包圍」的溫暖。該店的店面設計是由建築師關本龍太先生所負責。 ❸使用多盞鹵素燈所呈現的「柔和光線」同樣令人印象深刻。白色天花板所反射的外部光線，同樣會因為太陽的位置改變而影響光線的角度，隨著時間的變化，店內的光線氣氛也慢慢變得不一樣。「北歐地區的人們因為受到漫長冬季的影響，所以對於利用、享受光線的方法都非常在行。我也意識到了這樣的北歐文化」（岩間先生）。

②

↑趁著搬遷至吉祥寺的店面時，一併增設了明信片販售區。
進入店內亦可僅購買明信片。

③

CHECK!

希望客人感到「擁有自己時間的舒適愜意」

買張明信片，然後坐在店裡頭書寫。該店亦提供這樣
的消費服務。在這個數位化的時代裡，邊喝咖啡邊寫
著明信片所渡過的時間，是手寫才擁有的奢侈享受。岩
間先生說：「希望藉由明信片，讓客人都能夠感受到
擁有自己時間的那份舒適愜意。這與動動腦就能在生
活中擠出少許奢侈時間的北歐生活風格有著異曲同工
之妙」。夏天賣著有海洋或向日葵的明信片，冬天就
販售有雪花或聖誕節的明信片，店內的明信片就像這
樣子隨著季節而擺出不同的圖案。座位區是一個長久
不變的「靜態」空間，相對於此，明信片專區則扮演
著「動態」的角色，隨著四季的變遷而改變。

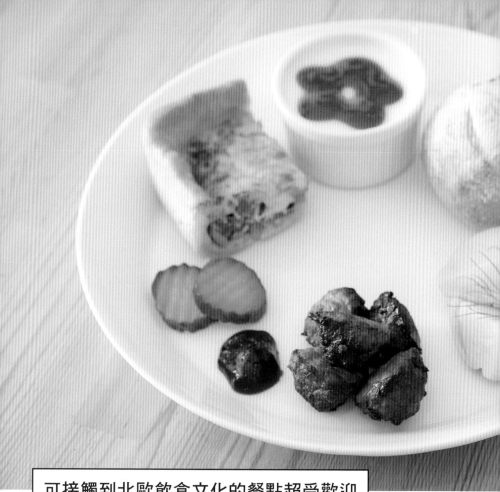

可接觸到北歐飲食文化的餐點超受歡迎

↑「芬蘭簡餐」。在料理研究家西尾廣子女士的監修之下，重現了芬蘭家庭的味道。除了單點（1000日圓）以外，與飲品搭配而成的午餐組合套餐（1200日圓）同樣廣受歡迎。簡餐內容有以牛、豬瘦肉的美味所做成的「肉丸」、迎合日本人口味而加上少許創意的「鮮菇豆乳派」、「蒔蘿馬鈴薯」、「北歐酸黃瓜」、「蘋果櫻桃果醬」、「胚芽派」、「優格」。

➡「斯堪地那維亞熱狗堡」，830日圓。北歐有許多販賣熱狗堡的攤販，這個熱狗堡便是以當地的口味為基礎而開發出的料理。使用烤得酥酥脆脆的軟式法國麵包、香甜酸黃瓜與炸蒜酥，才是道地的風格。該店還使用長條德國香腸，做成了這一款份量十足的熱狗堡。一併放在盤子上的優格，還使用果醬畫出了小花圖案。花卉圖案在北歐非常受到喜愛，因此才有這樣的設計。

促銷❶

身為一間傳播北歐魅力的咖啡館,該
店擁有著高度人氣,儘管如此,該店
在經營方面仍會推出有效提升營收的
促銷活動。其中一樣促銷活動,便是
將北歐風餐點搭配上飲品,這是該店
才有的午餐組合。此促銷在午餐時段
頗有吸引客人上門的效果。

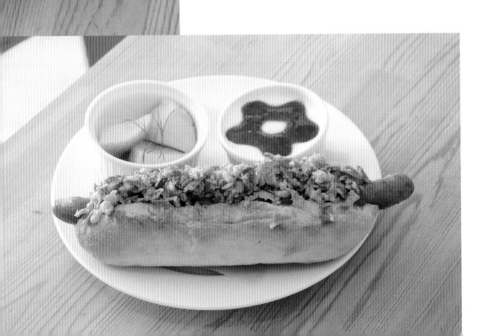

同樣藉由美味的咖啡來珍惜著「咖啡店文化」

⬆「溫咖啡」，570日圓，與「芬蘭風格肉桂捲」，390日圓。點餐時若點了該組合，便會使用圖片中的訂製盤盛裝。肉桂捲在芬蘭是一款非常流行的甜點，幾乎家家戶戶都有私房食譜，岩間先生也向芬蘭當地招待他吃肉桂捲的人請教了他們家的肉桂捲食譜。然後他將這份食譜告訴了經營外燴麵包工廠的友人，請對方以手工的方式從麵團開始製作，完成這一款肉桂捲。

CHECK!

以「深度烘焙」一決勝負

「中深度烘焙咖啡越來越受到歡迎，這是最近的咖啡趨勢，不過本店卻是打算以『深度烘焙』來一決勝負。簡單來說，這是因為我個人喜愛的咖啡就是『深度烘焙』咖啡。我們店裡使用的咖啡豆，都擁有著深度烘焙豆獨有的濃厚韻味，而且感覺咖啡的苦味在一瞬間都消失不見，喝起來的感覺非常舒服，因此客人們對咖啡的評價也都很不錯」（岩間先生）。

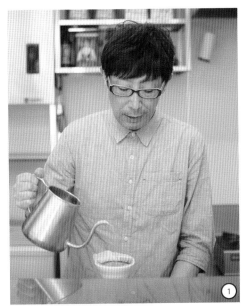

①岩間先生說：「我也一直都很重視提供美味咖啡的『咖啡店文化』」。即使凸顯出北歐咖啡館這一項個人特色，但在基本的部分還是著重在咖啡店的文化，這也是該店多年以來累積大量人氣的原因之一。②使用的咖啡豆是德島「aalto coffee」的深度烘焙豆。依據客人的點餐內容，研磨咖啡豆並以手沖方式沖泡出一杯杯的咖啡。

促銷❷

「溫咖啡」與「冷咖啡」都能以300日圓的價格享受「續杯」的服務。讓客人以更好點餐的合理價格「續杯」，也有助於提高每人平均消費。

※價格已含稅

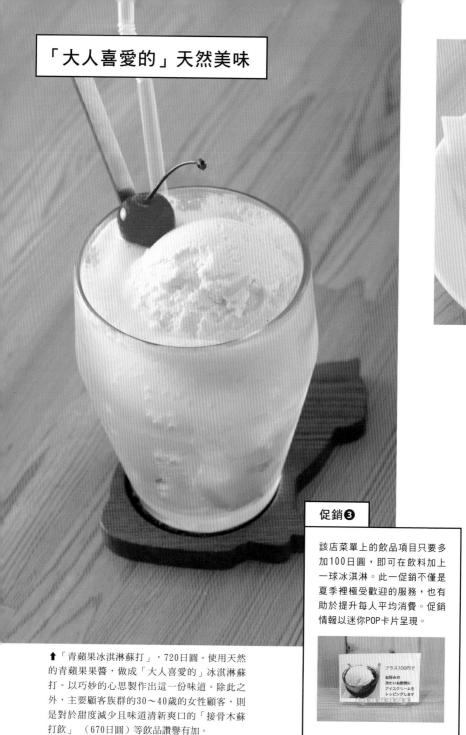

「大人喜愛的」天然美味

促銷❸

該店菜單上的飲品項目只要多加100日圓，即可在飲料加上一球冰淇淋。此一促銷不僅是夏季裡極受歡迎的服務，也有助於提升每人平均消費。促銷情報以迷你POP卡片呈現。

↑「青蘋果冰淇淋蘇打」，720日圓。使用天然的青蘋果醬，做成「大人喜愛的」冰淇淋蘇打。以巧妙的心思製作出這一份味道。除此之外，主要顧客族群的30～40歲的女性顧客，則是對於甜度減少且味道清新爽口的「接骨木蘇打飲」（670日圓）等飲品讚譽有加。

①②委託烘焙點心頗受歡迎的「WILL café」（位於國立市）製作的「司康蛋糕」，520日圓，以及「戚風蛋糕」，520日圓。司康蛋糕的美味及口感，讓許多客人吃了之後感動不已，不少人下次光顧時都會再點一次。「戚風蛋糕」是岩間先生希望「能夠以北歐森林的形象來製作」的一道甜點。美味的蛋糕帶著淡淡的迷迭香與薄荷香氣，大受好評。

員工也都喜歡北歐♡
店內兼職員工，岩本真利奈小姐。岩本小姐在研究所攻讀建築相關領域，非常喜歡北歐的設計，因此才來該店工作。岩間先生會在推特上貼出店員招募的訊息，而會看岩間先生推特的人，通常都是對北歐有興趣的人，因此招募的員工同樣也都是北歐愛好者。岩本小姐也是看了岩間先生的推特才來應聘。

※價格已含稅

CASE 07

BERG

◉東京・新宿

SHOP DATE

地址：東京都新宿区新宿3-38-1 ルミネエスト B1F
電話：03-3226-1288
營業時間：7：00～23：00
公休日：全年無休

15坪・27席
＋站立區

作業區　　點餐、結帳、出餐

→ 出入口

柱子

沙發座位

沙發座位

柱子

立飲吧檯

→ 出入口

一日來店人數1500人！
靠著個人店僅有的快速、便宜與「美味」，
擁有引以為傲的壓倒性人氣。

位於新宿車站驗票口附近的「BERG」，一天的來店客人數量就多達1500人。以P81照片中的「綜合豆咖啡」（200日圓）、「生啤酒」（300日圓）、早餐套餐為首的「平價又美味」的商品，獲得該店引以為傲的壓倒性人氣。自1990年開店至今已有二十八年，該店「個人店的自我風格」在當今的時代越來越綻放其光芒。

新宿車站的乘客量在日本位居第一，距離新宿站東口剪票口徒步大約十五秒的地方，就是採用自助取餐的「BEER & CAFE」——「BERG」。雖然該店的位置距聯絡通道有一小段路，比想像中的還不容易找到，但如今已是新宿的知名店家。「都到了新宿，就順便去『BERG』」——這樣的「BERG'S FANS」不在少數。該店擁有廣大的消費客群，這也是為何該店可創下單日來店人數高達1500人的驚人數字而引以為傲。來這裡消費的客群非常廣泛，不論性別、年齡、職業或國籍。營業時間自上午七時至晚上十一時，上門光顧的客人絡繹不絕。

該店可說是位於「日本首屈一指的腹地」的特殊地點。只不過也因為這樣，這附近的個人店都喪失了其獨一無二的面貌，來此設點的店家大多都是大型連鎖店家。然而在這樣的環境之下，該店仍一路長紅，並擁有著壓倒性的高人氣，該店的存在也讓人再次見識到個人店的強大。本書當中，就要將目光的焦點鎖定在這間「BERG」的「個人店的力量」上。

跟著眷戀味道的「三大職人」
一同向前邁進，
獲得「美味可口」的好評

進辦公室之前來一杯早晨咖啡的通勤客，幾乎每天都會點一份早餐的老顧客，或者是剛上完大夜班，一早就津津有味一口氣喝光啤酒的一般客人。即使只是一大早的時段，光顧「BERG」的客人都有著各自不同的消費選項。只要問問BERG'S FANS關於該店的魅力，肯定都會有各種不同的回答。在這間15坪大的小店面裡，各式各樣的客人擠滿了座位區及站立區，這

※價格未含稅

般獨特的氛圍也成為了該店與眾不同的氣質。

「義無反顧地做了之後，不知不覺之間就變成了一間挺有趣的店，就連我們自己看來也覺得這間店具有不可思議的魅力」。「BERG」的共同經營者井野朋也先生（店長）與迫川尚子小姐（副店長）這麼說著。他們說，並沒有刻意要營造出獨特的氣氛，而是「各種不同的要素錯綜複雜地交融而成」。

在這樣的情況下，兩位在店鋪的經營上很明確地意識到一個重點，並且將這一點視為比任何一切都來得更重要，那就是「味道」。雖說味道是個人店的生命線，但「快速」與「便宜」是自助取餐的基本營業型態，而不顧一切同時追求「快速」、「便宜」與「美味」的，那正是「BERG」。

象徵著此一重點的，是該店的咖啡、麵包與德式香腸。P86的照片中介紹「BERG的三人職人」，該店向他們採購的正宗味道一致獲得好評。

「現在我們才敢稍微談論專業一點的知識，剛開這間店的時候，我們對於飲食的知識並不是那麼充足。即使如此，我們希望將自己也覺得不錯的味道提供給客人，不論是在當時還是現在，這份想法都始終如一。不僅每一位職人，就連我們自己也都迷戀上這些味道，於是我們與職人便開始有了往來」（井野先生）。

深深愛上這些味道。連結起「BERG」與「三大職人」的，即是這一份坦率的熱情。共享著「要提供給客人更美味、更安全的東西」的想法，「BERG」出自「三大職人」的商品也完成了進化。「BERG」這一間個人店，與這三位職人各自經營的個人店。彼此之間的緊密連結，誕生出「BERG」的美味，這完全可以說是只有個人店才擁有的強大商品開發力量。

就算偏離了經營鐵則，
也一樣持續增加著菜單。
然後，開發了更多的新客人

供餐時間最久不超過三分鐘，這是採用自助取餐型態的「BERG」的基本。單從效率方面而言，若要採用此種經營型態，那麼減少菜單品項才是鐵則。

不過，該店卻是反其道而行，餐點與飲品的種類都一直在增加。像是成功增加午餐時段客人的「德式午餐」（P84圖片）、深受日本酒粉絲喜愛的精選純米酒（P88）等等，都是靠著這些新增的商品來開發新的粉絲。最近，新商品當中的BERG三明治則成為了粉絲之間的熱議話題。

井野先生與迫川小姐異口同聲地

表示：「開發新產品的時候最開心了」。開發新產品也能提升自己本身的熱情，而且，店內大部分的新商品，主要也都是由自家員工所研發。開發出的商品都包含了「三大職人」與自家員工的想法。

「如果我自己或是員工都覺得厭倦了工作，那麼客人們也一定會有同樣的感受。為了避免這種情況發生，因此我覺得經常進行味道的改良，或是動腦思考新產品，都是非常重要的事，而且最好偶爾擁有一點小玩心。雖然增加菜單選項，就代表要增加製作的步驟，但是我對每一樣產品都有著很深的感情，所以即使製作起來很麻煩，我也絕對不會討厭它們」（井野先生）。

即使個人店每天都忙得團團轉，仍不忘「希望客人都能開心」的初心，持續地將這間店經營下去。井野先生的一番話都能真實地反映出為了這個目標的店家及個人心境該有的樣子。

有著「個人店的氣魄」。
支持著商品力的幕後，
是每一天所下的功夫與努力。

原本，「BERG」開業時的目標客群就是以沒有時間的通勤客為主。也因為長久以來受到通勤客的支持，所以像是一杯200日圓的咖啡等，有好幾款主力商品一直都堅守著當初開業時的價格。該店屬於薄利多銷的經營型態，成本率大約45%，不過光看這個數值，並無法說明出該店所具有的「個人店的氣魄」。

另一方面，由於原物料的價格節節攀升，因此該店還是將菜單整體的成本率做了一些調整，像是稍微調漲部分暢銷商品的價格等等。竭盡全力地保有個人店的氣魄，但同時也確保自家店鋪的營收。這樣的平衡經營也是不能錯過的一大重點。

此外，該店不僅商品項目豐富，咖哩、熱狗堡的醬汁、普羅旺斯雜燴等等，一律都是由該店親自製作。這些項目都是該店趁著營業的空檔，在僅有兩坪大的作業區裡完成備料，因此，備料的工作都要按照著精準的時程表來進行。為了不讓供餐的時間受到延誤，該店也都貫徹執行冰箱內部的整理清潔等等的規定。在這個支持「BERG」商品力的幕後舞台裡，處處可見員工們每日所下的功夫與努力，這是該店之所以強大的不可或缺的因素。

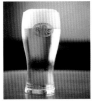

※價格未含稅

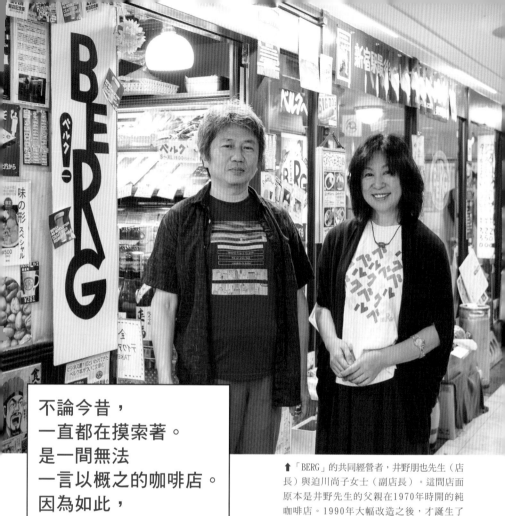

不論今昔，
一直都在摸索著。
是一間無法
一言以概之的咖啡店。
因為如此，
「BERG」才這麼有趣

↑「BERG」的共同經營者，井野朋也先生（店長）與迫川尚子女士（副店長）。這間店面原本是井野先生的父親在1970年時開的純咖啡店。1990年大幅改造之後，才誕生了「BERG」，由井野先生擔任經營者兼店長。迫川女士也是在同一年加入了該店的共同經營，她的另一個身分則是一名活躍的攝影師。

CHECK!

自助取餐經營型態的重點所在

「BERG」為自助取餐式的經營型態，員工們基本上都是待在作業區裡面，但他們都知道「即使人在作業區，也一樣要注意座位區的情況」。若是有什麼狀況，就能馬上走到座位區處理。這是經營自助式餐館的重點之一。相對來說，負責結帳收銀的店員會比較容易看到座位區的狀況，因此特別肩負著這一個重責大任。此外，有的客人性子比較急躁，所以也要常常出聲提醒客人「請慢走，路上小心」。

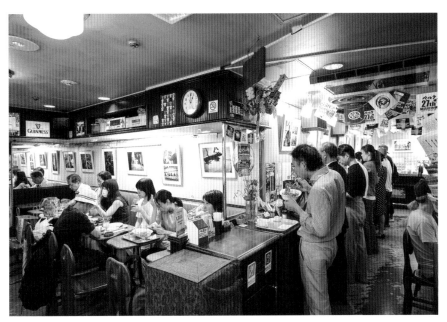

⬆ 客人用餐的區域除了二十七個座位區以外，還有站立的吧檯區。剛開始營運的時候，許多客人都抗拒站在吧檯區，特別是午餐時段，那更是一場苦戰。然而現在有越來越多的客人喜歡選擇吧檯區，隻身上門光顧的女性客人也變多了。對於這樣的「BERG」，井野先生說「上門光顧的客人有千百種，每個人都會按著自己的喜好來選擇如何消費，就連我自己都覺得很難用一句話來表達我們這間店是一間什麼樣的店。不管是過去還是現在，我們還一直在摸索著，我想就是因為這樣，我們這間店才能一路走到現在」。

便宜又正宗道地
靠著「BERG該有的水準」成為大受喜愛的商品

↑「德式午餐」（附熱咖啡或薄荷茶），580
日圓。可選擇肝醬或豬肉凍、法式麵包或裸
麥黑麵包等等搭配咖啡，一次就能夠享用到
「三大職人」所製作的美味。在肝醬還不是那
麼地普遍的時候，該店就開始賣起肝醬，雖然
起初的銷售並不是很順利，但如今已是最熱門
的商品之一，也是在午餐時段吸引更多客人
上門的一大功臣。即使是不常見的料理，只
要該店覺得「也要將這份美味傳達給客人知
道」，他們便會將這些料理商品化，並且一
直撐到這項商品變得暢銷為止，這就是該店
的生意之道。精心將「德式午餐」設計成可
當成下酒菜的內容，這也是「BERG該有的水
準」，另外也設計了「啤酒組合餐」、「紅
酒組合餐」，710日圓。

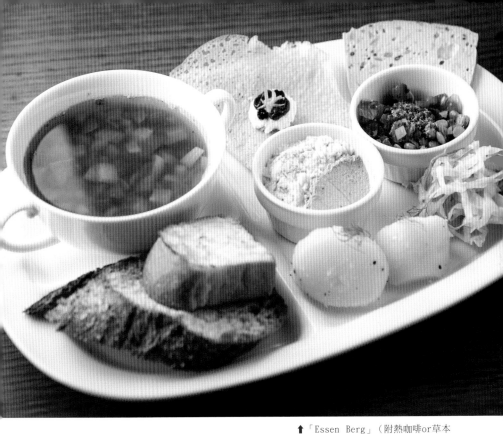

↑「Essen Berg」（附熱咖啡or草本茶），780日圓。以小扁豆沙拉與大麥清湯搭配而成的組合。此組合餐的魅力在於使用了三十種食材，是一款吸引了不少忠實女性顧客的商品。

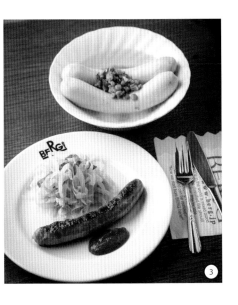

❶「Berg熱狗堡」，290日圓。甚至以「請您在品嘗時不要加任何調味醬」為宣傳標語，以食材本身的美味一決勝負。　　❷「普羅旺斯雜燴」，380日圓。不以番茄燉煮蔬菜，而是使用橄欖油讓蔬菜變得更美味。這份美味大受好評。　　❸「烤德式香腸＆德國酸菜」，440日圓，以及「巴伐利亞白香腸」，600日圓。白色的德式香腸「巴伐利亞白香腸」是在客人點餐之後以熱水溫熱再供應。此款商品在供應時雖然會超過該店設定的基本供餐時間，但因為這款白香腸有著高雅的美味，以及在舌尖上的絕妙觸感，因此該店還是將它商品化。「雖然要請客人多等待一下，還是希望能給客人品嚐看看」。該店還有幾項商品都是如此，這也是該店對於「味道」的堅持。

　　　　　　　　　　　　　　　　※價格未含稅

<table>
<tr><td>

這個真的很厲害❶

食材

</td><td>

該店稱為「Berg三大職人」分別為咖啡職人的久野富雄先生（COFFEE FACTORY代表取締役社長）、德式香腸職人的河野仲友先生（マイスター東金屋的老闆），以及麵包職人的高橋康弘先生（峰屋的老闆）。井野先生與迫川小姐正是因為深深迷戀著這些味道，因此才與這三位職人開始來往。

</td></tr>
</table>

❶張貼在店面的「三大職人」的照片，已是十五年前的老照片。「BERG」是最早張貼生產者照片的店家。 ❷圖片下方的咖啡粉用於綜合豆咖啡。配合該店所使用的咖啡機的特性，沖泡出香氣濃郁的原創綜合咖啡。圖片上方的咖啡豆則用於義式濃縮咖啡。 ❸該店也會向河野先生採購熱狗、肝臟，圖片為「寇帕火腿」。 ❹用於早餐的優質山型吐司。

這個真的很厲害❷

作業區

❺作業區僅有兩坪大，但靠著有計畫的備料作業，在這裡完成了各種手工製作的醬汁等。並且貫徹執行冰箱內部的整理清潔等規定。　❻最近引進了新型的咖啡機。為了提供更美味的咖啡，大膽地換成了比以前多更多步驟的新型咖啡機。　❼為了讓客人覺得「生啤酒」喝起來更好喝，因此倒啤酒時會分成三次斟酒。「三次斟酒」的做法在該店的忠實顧客之間也很有名。堅守著一杯300日圓的價格，卻非常講究倒斟酒的方式，一天下來就有三百～四百杯的點單數量。　❽這一台提供現烤麵包的機器主要用於早餐時段，同樣擁有著龐大的工作量。

※價格未含稅

一旦喝習慣了，就會越來越開心！

❶右邊為「本月紅酒」，售價300日圓，左邊為「當日純米酒」。以高腳玻璃杯供應日本酒，是從二十多年前就開始的作法。 ❷純米酒是由擁有唎酒師證照的迫川小姐挑選。❸❹該店亦準備了Vin Naturel（自然酒）的紅酒與精釀啤酒。「今天就小小地奢侈一下」，在該店亦能以此方式來享受此般美酒。

較新的四款餐點。 ❺吃起來就像即食義大利燉飯一般美味的「味道形狀special」，500日圓。 ❻將煙燻鯡魚做成內餡的「煙燻鯡魚捲」，350日圓。 ❼2017年開始供應的「貝果三明治」（每日更換），360日圓起。 ❽擁有許多回頭客的「極上鹽醃和牛肉」，630日圓。當客人用餐習慣了，就會發現自己偏好的點餐模式，該店不論是餐點還是飲品都擁有著這般樂趣。就是這一份魅力留住了許多忠實顧客。

這個真的很厲害❸

店家的歷史

❾2017年7月迎來了該店的二十七周年。每一年的「紀念祭」也都熱鬧非凡。 ❿BERG的忠實顧客早已習以為常的「BERG通信」。除了井野先生與迫川小姐，其他的店員也會參與執筆。這份刊物會貼在店內的牆上，也能讓客人帶走。此刊物每個月不間斷發行，照片為第280號的BERG通信。持續發行已有超過二十三年，是「BERG」的歷史。 ⓫井野先生與迫川小姐在各自的著書中也都詳細寫到關於「BERG」，另外，迫川小姐也出版了以新宿為舞台的寫真集等等。

※價格未含稅

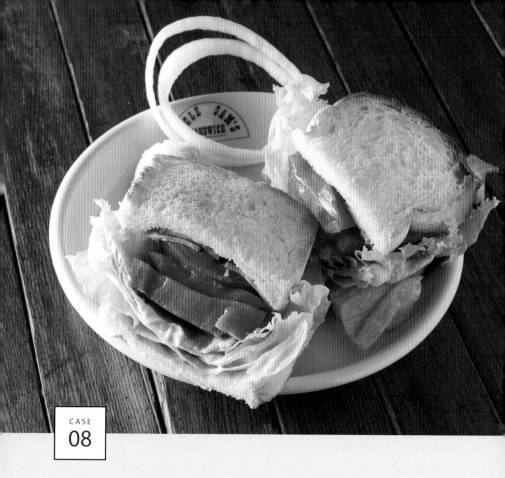

CASE
08

UNCLE SAM'S SANDWICH

◉東京・上野毛

SHOP DATE
地址：東京都世田谷区上野毛3-1-3
電話：03-3704-8578
營業時間：週二～週五11:00～16:00、18:00～23:00
　　　　　週末及國定假日11:00～18:00
公休日：週二（國定假日有營業）
每人平均消費：1200日圓

15坪・26席

入口

作業區

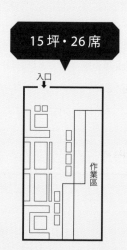

靠著維持住「創店的主軸」的經營理念，
四十年以來持續受到喜愛的
三明治專賣店

近年來，大份量的三明治成為了趨勢。開了越來越多間的三明治專賣店，但在「UNCLE SAM'S SANDWICH」於1978年開業的當時，像該店一樣的大份量美式風格三明治專賣店卻非常稀少。該店四十年以來持續受到喜愛的祕訣，就在於維持住「創店的主軸」的經營理念。

「一旦對於客人所提出的希望照單全收，菜單上的項目就會在不知不覺間變得越來越多」。在餐飲業之中，這樣的案例並不少見。增加菜單項目未必是一件錯誤的決定，但若是因為這樣而讓人搞不清楚「這間店賣的是什麼」的話，結果也有可能會變成一間難以向客人傳達自家魅力的店。

不僅僅是菜單，不管是服務也好，店內的氣氛也罷，每一樣都必須明確地維持住「創店的主軸」。不輕易受到動搖的這份魅力，使經常上門光顧的忠實顧客變得越來越多。不動搖「創店的主軸」的經營理念。也許不像說的那麼容易辦到，但對於要經營一間小規模而強大的店，這都是相當值得重視的一個想法。

「UNCLE SAM'S SANDWICH」位於東京都世田谷區的上野毛。老闆木內惠女士與丈夫在1978年一同開了這一間店。木內女士在先生離世後仍繼續開著這家店，2017年是該店的四十周年。上野毛站位於東急大井町線上，車站的周邊為住宅區，該店則位於人潮來往較少的地方，但身為一間美式風格的三明治專賣店，該店長年以來都受到許多忠實顧客的愛戴。

關於這個祕訣，木內女士說「我覺得不忘開店的初心，守著自開店以來的風格是一件很棒的事」。該店的美式風格三明治份量十足，滿滿的豐盛感與滿足感，讓該店的三明治備受歡迎。不過，在日本人的印象裡，通常都覺得三明治是屬於輕食，據說以前就經常碰到客人表示：「一份三明治居然要1000日圓？」、「沒有賣義大利麵嗎？」的種種情況。然而，該店還是貫徹著「以三明治一決勝負」的信念，多年以來累積了不少好評。

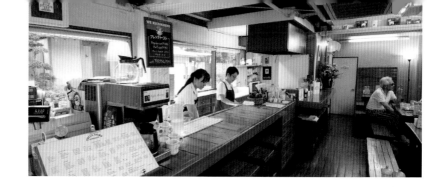

對於店裡販售的商品有信心。
「二度光臨的客人」
是這份自信的最大支持

　　該店所販售的三明治,有著開業以來就一直不變的堅持。那就是隨著P98～99圖片一同介紹的點餐後現烤麵包、美式風格的大份量等等。例如:該店的招牌商品「B.L.T」,是將煎好的培根以及大量的萵苣與番茄夾在吐司裡。雖然份量看起來相當驚人,但是只要放開心胸大口地咬下,就能享受到清脆爽口的萵苣與多汁味美的培根肉以及醬料融為一體的美味。這就是美式風格絕無僅有的美味。

　　木內女士表示「有信心地將自己也覺得真的好吃的食物呈現給客人。我想這就是首要重點」。對於自己店內所販售的產品能夠抱持著多大的信心?我想這大概就是堅持住「創店主軸」的經營理念的根本。只不過,即使對產品有信心,但如果客人不願意接受的話,生意一樣難以維持下去。木內女士也這麼說:「之前有好幾次店裡變

得比較清閒時,我就會思考是不是作法出了什麼問題」。

　　這樣的情況下,成為該店對自家商品保有信心的支柱,便是「二度光顧的客人」。「來過一次的客人又再度上門光顧,這就代表客人喜歡我們店的商品或是我們這間店。所以,當客人二度上門光顧時,真的很令人高興」(木內女士)。

　　「二度光臨的客人」究竟有多少人呢?若要評價一間店的好壞,這一點確實是相當重要的判斷基準,也是該店時時刻刻都謹記在心的看法。

「客人」、「員工」、
「業者」、「地域」……。
一切都是人與人之間的聯繫。

　　守著這間店一路走到現在的木內女士,長年以來一直有個不可動搖的想法。那就是「比起任何一切,人才是最重要的」。

　　「與客人之間的聯繫,與員工或業者之間的聯繫、與地域之間的聯繫。一

切總歸都是人與人之間的聯繫。開了這麼久的店，我才了解到人與人之間的聯繫是多麼地重要」（木內女士）。這份想法，也體現在木內女士小小的舉動上。

例如：當有兩位年長的客人光顧，並且點了兩份三明治。這時，該店就會提醒客人：「因為我們的三明治份量比較大，所以二位可以只點一份，然後一起分享。請問二位覺得這樣如何呢？」，然後客人也會相當開心能夠這麼做。

另外，像是在夏季的大熱天裡，當業者送貨來店裡的時候，木內女士就會送上涼水慰勞他們。地方上舉行慶典等活動時，木內女士也會出力幫忙，她說：「都是因為有這個城市，才能有我們這間店」，不忘這一份對於地方的感謝心意。

對於木內女士而言，這並不是什麼特別的事。大概是因為她不是在追求眼前的利益，而是非常珍惜著人與人之間的聯繫，因此自然就會有這樣的行動。員工們看著木內女士身影，也從她身上學習到應該要站在客人的角度為客人著想，在工作時也應該要與同事互助。多年以來一直不變的「以人為本」的經營理念，造就了這一份讓客人想一再光顧的「溫暖」。

維持著不動搖的主軸，也適度地、積極地跟上時代的改變

「維持著這間店的主軸雖然是一件很重要的事，但有時也必須要試著跟上時代的潮流」。如同木內女士的這番話，該店的經營同樣具備著柔軟度。例如：法國吐司在幾年前開始流行起來。該店也跟上這股潮流而開發出美式風格的法國吐司三明治，也成為了店裡的人氣商品。雖然該店並不會隨意地增加菜單，但對於創造出跟得上時代的商品魅力，也一樣下足了功夫。

另外，最近有許多客人都是看了網路上的評價而上門光顧。這些客人與以往的常客並不太一樣，其中也有許多是比較不跟店員閒話家常的年輕客人，木內女士說：「這也是時代的改變。客人光顧本店就是一件值得高興的事，對於客人的感謝心意都是一樣的」。

所謂的「維持『創店的主軸』」的經營模式，並不是指固執地拒絕變化。這間店也讓我們了解到適度而積極與時俱進的重要性。

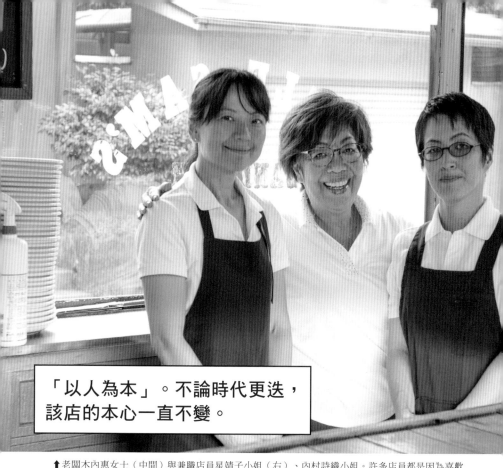

「以人為本」。不論時代更迭，
該店的本心一直不變。

⬆老闆木內惠女士（中間）與兼職店員星靖子小姐（右）、內村詩織小姐。許多店員都是因為喜歡
這間店，所以才來這裡工作。木內小姐表示：「許多員工都在我們這間店工作好長一段時間，我很
感謝能夠遇到這些員工。一間店要開得久，最重要的就是人」。



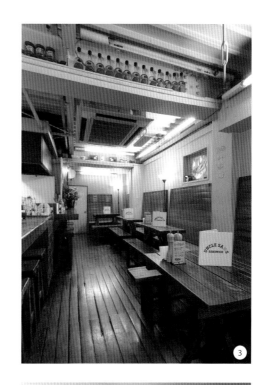

③

❶❷出了東急大井町線的上野毛站之後，穿過環狀八號線便抵達該店。雖然是人潮較少的地點，但自1978年開業以來這四十年間，好評不斷。 ❸❹地板、吧檯桌、桌子與椅子，這些使用木頭所營造出的溫馨內裝，幾乎都是自開業之初延續至今。該店會定期打蠟，仔細地保養這些木頭製品。「這因為是一間老舊的店，所以更不能不打掃。店內的清潔打掃，也是在我們多年以來的經營之中特別重視的一點」（木內小姐）。

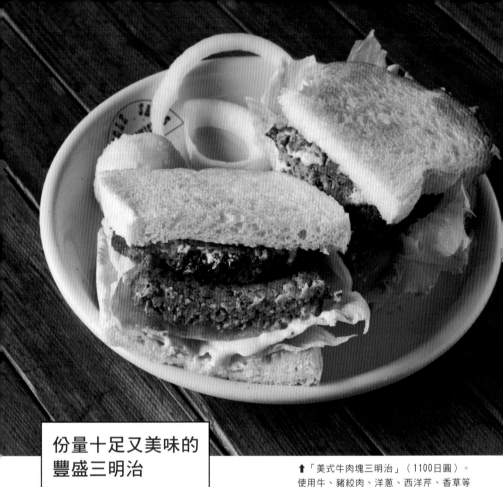

份量十足又美味的豐盛三明治

↑「美式牛肉塊三明治」（1100日圓）。使用牛、豬絞肉、洋蔥、西洋芹、香草等材料製作的自家製美式牛肉塊，美味大受好評。

➡ 該店的三明治有「PREMIUM」、「MEAT」、「HAM」、「BACON」、「CORND BEEF」、「TURKEY」、「EGG」、「TUNA」等分類，有著多采多姿的樣貌。

↑「菠菜炒蛋三明治」（1000日圓）。三明治內餡使用的雖是令人意想不到的菠菜，但這款三明治可是不少人一試成主顧的商品之一。將蛋液與菠菜一同放入平底鍋內拌炒，然後夾在吐司之間。該店的三明治也是相當受歡迎的外帶三明治。由該店步行即可到達區立公園「二子玉川公園」的所在地，自從多年前這座公園完工後，就有更多人前往該店外帶三明治。

❶該店會提供三明治包裝紙給孩童等。用紙張包住三明治之後，內餡與湯汁就不會滴出來，就連小朋友也能方便食用。小小的貼心舉動讓許多客人感到開心。　❷平日的午餐時段也提供三明治、沙拉與飲料的組合餐，同樣好評不斷。午餐組合餐會提供固定菜單上沒有出現的三明治，且每月準備的三明治都不一樣。

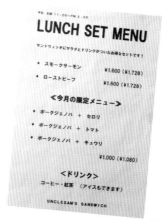

※價格未含稅

招牌商品「B.L.T」
有著多年以來不變的堅持。

點餐後才會用鐵板煎熱的
酥脆鬆軟吐司

↑　三明治使用的吐司是在客人點餐後，才用廚房裡的鐵板煎熱。以鐵板將吐司外層煎得酥脆而內層鬆軟的現烤吐司的美味，是該店三明治的最大特點。使用的英式脆皮吐司不添加砂糖，僅使用麵粉、鹽巴與水製作而成，更加凸顯出夾餡的味道。吐司是該店將食譜交由麵包職人製作而成，然後一片一片地手工切成適當的厚度後才用來製作三明治。

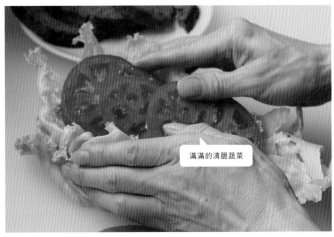

滿滿的清脆蔬菜

↑　招牌商品「培根萵苣番茄三明治（B.L.T）」，1100日圓。使用的蔬菜為清脆爽口的萵苣，以及厚切番茄圓片。

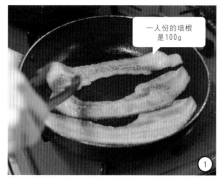

一人份的培根
是100g

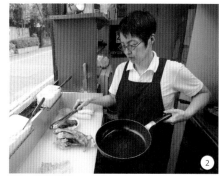

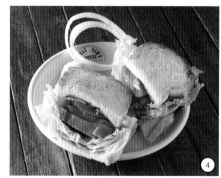

❶「B.L.T」大約使用了100g的培根。　❷❸把用平底鍋煎過的培根與萵苣、番茄一起夾在兩片吐司之間。一起品嘗鮮嫩多汁的培根與滿滿的蔬菜，正是「B.L.T」的醍醐味。另外，番茄片還會淋上以美乃滋為基底的醬汁，三明治則是會先對切之後才盛盤。　❹「B.L.T」的成品照（P90亦有附載）。加上起司的「B.L.T.C」（1200日圓）同樣人受歡迎。

⬆　畫著「B.L.T」素描畫的店頭看板。

CHECK!

即使蔬菜價格飆漲，其品質仍舊不變

「我們一直都注意不讓商品的品質變差，隨時都要提供相同的品質。遇到像是蔬菜價格飆漲等情況時，雖然在成本方面會比較吃緊，但若是因為這樣就減少份量、或是降低蔬菜的品質的話，說不定就會失去客人的信任感。這種時候就只好撐著點囉。即使成本增加，但我們就是再撐一下，將同樣品質的商品呈現給客人。也許這麼做是在硬撐，但為了要讓這間店開得更久，我覺得或許這種非常時期的忍耐也是有必要的」（木內小姐）。

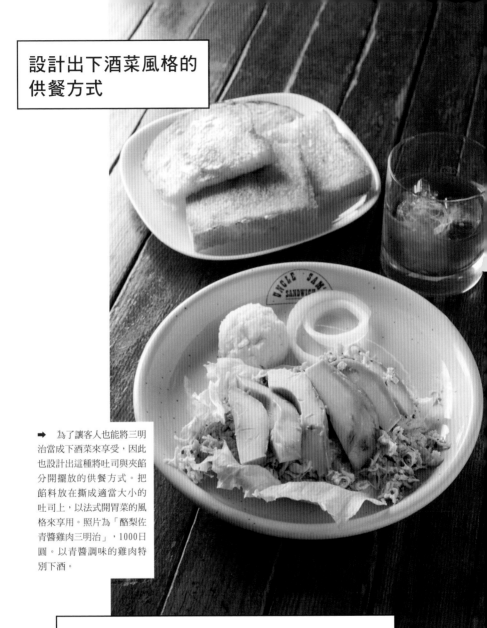

設計出下酒菜風格的供餐方式

➡ 為了讓客人也能將三明治當成下酒菜來享受,因此也設計出這種將吐司與夾餡分開擺放的供餐方式。把餡料放在撕成適當大小的吐司上,以法式開胃菜的風格來享用。照片為「酪梨佐青醬雞肉三明治」,1000日圓。以青醬調味的雞肉特別下酒。

種類增加的法式吐司同樣是人氣商品

多年前流行起一小波法式吐司的熱潮,該店也跟上這股熱潮,增加了先前早已提供的法式吐司三明治的種類。在這些三明治當中,淋上滿滿巧克力醬的美式風格的法式吐司則大受歡迎。此外亦提供「份量減半」的三明治,同樣大受好評。

← 「美式馬鈴薯」，1000
日圓。鹽醃牛肉與馬鈴薯
十分搭配，許多人都喜歡
當成下酒菜。

→ 除了生啤酒之外，亦準
備了百威啤酒等品牌。除了
啤酒，也有不少的客人喜歡
以紅酒或雞尾酒等酒類搭配
著三明治一起享用。

CHECK!

掌握住「寶貴的意見」

「回顧一路至今，我們得到過許多次客人或熟人所給的寶貴建議」（木內小姐）。掌
握住這樣「寶貴的意見」，我想這也是讓一間店開得更長久的祕訣之一吧。而且木
內小姐還說：「最重要的果然還是笑容與開朗。我希望這是一間能讓上門光顧的客
人變得更有元氣的店」。

※價格未含稅

CASE 09

adito

◉東京・駒沢

SHOP DATE

地址：東京都世田谷区駒沢5-16-1
電話：03-3703-8181
營業時間：12:00～24:00（最後點餐時間23:30）
公休日：週三（國定假日照常營業）、新年期間
每人平均消費：1200日圓

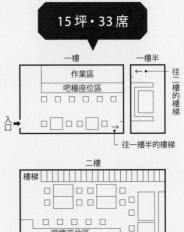

15坪・33席

一樓

作業區

吧檯座位區

入口 →

往一樓半的樓梯 →

一樓半

往二樓的樓梯

二樓

樓梯

吧檯座位區

開店超過十五年。
一間位於住宅區內，不論男女老少都擁護的
超強「咖啡店餐點」的店家。

東京駒澤的咖啡館「adito」，有著如同在家一般輕鬆自在的空間，還有以「不是什麼特別的料理，味道卻真的美味」為策略的餐點，是一間不論男女老少都擁護的咖啡店。該店位於距離車站需徒步20分鐘的住宅區裡，但靠著分布廣泛的客群彌補位置上的劣勢，自2002年開店至今超過15年，深深地紮根在地。

由於大多數的咖啡館以女性客人居多，因此提到「咖啡店的餐點」或「咖啡店的飯食」時，通常都會給人「為女性量身打造的精緻餐點」的印象。然而實際上，許多咖啡館確實都是以帶點精緻感的義大利麵、單盤簡餐等餐點為主力商品。

「但這說到底只是『咖啡店的餐點』的其中一個面貌而已」，這裡可是有一間咖啡店想再次重申這一句話。這間咖啡店準備了像是鰤魚滷蘿蔔、馬鈴薯燉肉、燉豬肉塊、自製米糠醬菜、日式炒麵、附味噌湯的丼飯定食……比起外表更注重味道的家庭料理，是一間不論男女老少都擁護的超強「咖啡店

餐點」店家。

那就是東京駒澤的「adito」。該店位於駒澤的住宅區內，從附近大學的大學生到單身居住的上班族，從帶著小孩的年輕夫婦到年長的爺爺奶奶，集結了分布相當廣泛的客群，而這一份原動力，就是該店一直以來受到廣大客群喜愛的「咖啡店的餐點」。

**該店的概念根本，
是「讓人覺得不拘束，
能夠輕鬆用餐的
家庭餐廳風格咖啡館」**

「adito」的女性老闆小林由香里香，先前曾在公司上班，並於2002年開了這間店。小林小姐說「我覺得如果不是做自己喜歡的事情，那麼是不可能做得長久的。所以基本上不論是店鋪還是菜單，我是以一個客人的立場，將「如果有這麼一間店，該有多好啊」的想法化成有形的行動」。

首先，該店的店面構成，是將客人用餐的座位設定在一樓、一樓半、二樓。該店將這一間透天厝改造成一個具有

創造性的空間，但也有「大膽地做出粗糙感的部分」。比起漂亮時尚的外表，這裡更是一個重視「讓客人像回到家裡一樣輕鬆自在，讓人想要一直待在這裡」的空間。

而且，配合這個空間的設計，該店不僅有咖啡店的飲品與甜點，還準備了讓人還以為是在定食店或居酒屋的各種豐富菜單，讓這些料理成為這間店的魅力。這樣獨特的開店想法，實在令人深感興趣。

「因為，我覺得一間能讓男女老少都喜歡的家庭餐廳真的很厲害。我想要的，是一間不會令人感到拘束，隨時都能輕鬆自在用餐的家庭餐廳風格的咖啡館。我從開店以來一直意識到的就是這麼一個概念。另外，若說女性客人所追求的僅是外表好看的料理，我覺得這倒未必。雖然我自己也是個喜歡漂亮料理的人，但有時女生也會想要大口吃著燉豬肉塊。可是，一個女生要去居酒屋真的不是件很方便的事。所以，如果能在咖啡館就能吃到居酒屋的料理，那應該是一件令人開心的事。也因為有這份想法，所以我才考慮開了這間咖啡店，將這些平日裡突然想吃的料理做得更加美味再呈現給客人」（小林小姐）。

這間「adito」，是由女性老闆「有著男子氣概」的想法中誕生出的「感覺上應該沒有，但確實有這份潛在需求」的咖啡店。而且，該店為了讓菜單有著內容豐富的「味道真正美味」的手工製作料理，在餐點方面也凝聚了經營上的智慧與努力。

準備了40種料理，但為了不造成食材浪費，而致力於菜單的設計

「adito」很重視選擇餐點的樂趣，光是料理就準備了40種左右。一旦料理的種類增加，勢必會造成相對應的食材損耗量，但該店卻做到了「幾乎零損耗」。這是因為該店在設計這份不造成損耗的菜單時，菜單上內容豐富的品項都是經過縝密的計算。

例如：該店的炸物不使用一般常用於配色的萵苣。因為萵苣不僅容易爛，價格的波動也比較大，而且「比起把錢砸在外表，我更想把錢發揮實際的用處」（小林小姐）。在食材的使用上精挑細選，才能成就這份不造成損耗的菜單。

該店還善於將一種食材同時運用在各種料理中。例如：高麗菜不只用在日式炒麵等料理，也能用來搭配P108照片中的日式可樂餅。將炒高麗菜隨著湯汁一起淋在可樂餅旁邊，做成了「實際有用」的搭配。

不做力有未逮的事，
做好力所能及之事的
腳踏實地經營

「為了能讓客人一直光顧本店，所以我們很重視讓客人隨時光顧都覺得本店一如既往的這一件事」。也因為這份想法，該店的菜單自開業以來幾乎都沒變過。這是開業時的理念得到當地顧客認可的證明，不過在另一方面，該店的菜單還是有進化改良的部分。

代表性的例子就是超人氣的「大人樣定食」，880日圓。可從多款丼飯中挑選一樣丼飯，再加上兩種小菜與味噌湯搭配成定食，附餐的大麥飯還可免費升級成大碗。定食的內容有著該店作風的實感，每天種類都不同的豐富創作丼飯的內容一直持續在進化。該店重視著「一如既往」的這一件事，但還是一直在開發像這樣具有積極目標的商品，我想這也是讓上門的客人不會感到膩倦的原因之一吧。

另外，該店在食材採購及備料作業上也一直在改進。一間店經營久了，就不易察覺到目前的做法是否有疑問，然而該店則一直都有注意著減少作業時間的改善等等。例如：從前在進行燉煮腱子肉的備料作業時，腱子肉大約要經過三次的汆燙與瀝乾，相當耗時費工。不過，現在都已經事前就完成汆燙的備

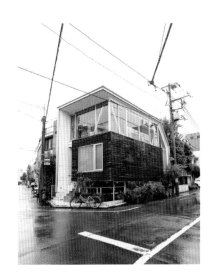

料工作，而且也找到了品質比以前更好的腱子肉，所以現在都改用這樣的備料方式。

「雖然採購食材的成本增加了，但也得到了這些用錢買不到的時間。我們很重視手工製作的美味，但若是因為這樣就過於勉強的話，也是難以持久。我們不做力有未逮的事，只在自己能力所及的範圍把事情做好。不論是這間店、餐點，還是在工作的我們，都是這樣自然不造作的樣子，若這份模樣能長久地吸引客人上門光顧，那才是最理想的」（小林小姐）。

該店並未在店外掛設招牌，從「adito」這個響亮的店名，也感受到標奇立異的印象。話雖如此，該店的內涵可是得到了在地客人的深厚信任，是一間腳踏實地的超強店家。

比起漂亮時尚的外表，
更重視心情的悠然自得。

①

②

③

❶❷適合眺望窗外風景的二樓座位區，搭配上舒適好坐的椅子。 ❸❹一樓以吧檯座位區為主。僅有一樓的座位區「可攜寵物或幼童同行」。往上的樓梯在一樓的最深處，並且在此設置了配有大沙發的一樓半座位區。

❺通往二樓的樓梯。通過狹長的樓梯之後，就是具有開放感空間的二樓座位區。 ❻亦有販售設計了該店商標圖案「SUNE犬君」的小商品。關於該店的店面，老闆小林小姐說：「雖然花了些錢買椅子等家具，但我覺得我們店與時髦的咖啡館還是不太一樣。總體來說，就是加了一點男生性格在內的微妙差異」。比較好理解的例子，就是書架上也擺了男生愛看的漫畫（照片❼）。這在現今的咖啡館應該很罕見，但待在這一間店裡則令人有著不過於強調的舒適感受。

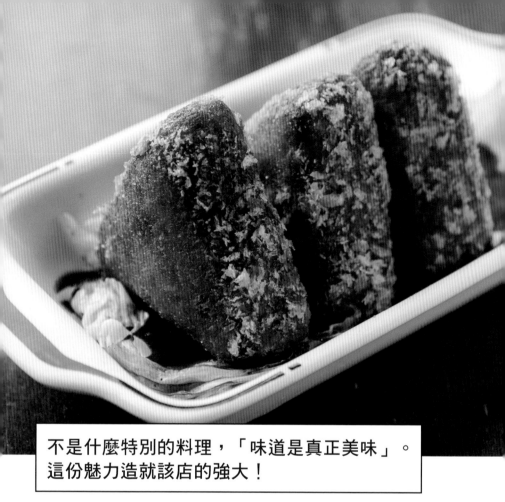

不是什麼特別的料理，「味道是真正美味」。
這份魅力造就該店的強大！

↑「可樂餅」，770日圓。以豬絞肉及馬鈴薯製作而成
的平凡可樂餅，還使用了鮮奶油與瑪薩拉酒提味。看起
來只是一道平凡的家常菜，其實還不經意地使用了一點
小巧思，該店有許多料理皆是如此。可樂餅的下方舖著
炒高麗菜及醬汁，跟著高麗菜一起入口也一樣美味。

➡ 料理的單點菜單區分成「下酒菜」、「配菜」、「蔬
菜」、「熱烤三明治」、「飯食」、「湯品」等，準備
了40種左右的餐點。各種料理皆可加點「白飯&湯品組
合」（360日圓），即可當成定食享用。

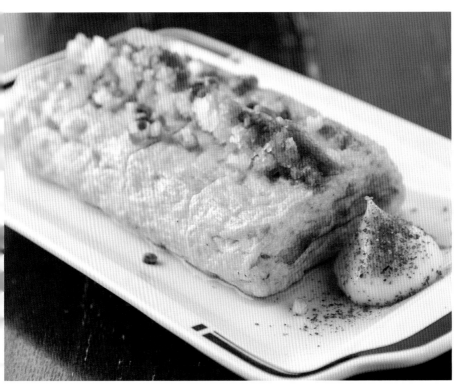

↑「高湯玉子燒」，720日圓。製作一份玉子燒使用了五顆雞蛋，白蘿蔔泥不放在一旁，而是放在玉子燒上面，讓客人能直接這樣享用。這麼做是為了讓客人在看書或做其他事情時，也能夠方便地「邊吃邊做其他事」。這樣一個小小的舉動，也反映出該店「希望客人能夠像在家裡一樣地輕鬆自在」的理念。

❶沒有任何裝飾的外表，就能看出這道「鰤魚燉蘿蔔」（770日圓）是靠著味道來一決勝負。老闆小林小姐來自關西，這道料理不僅有醬油的味道，還使用了善用高湯風味的關西風格調味，頗受好評。
❷「自製醬菜組合」，670日圓。能令人深深感受到身為日本人的家庭料理，是這間提供手工製作的美味的咖啡店的象徵性菜單之一。醬菜使用的蔬菜有紅蘿蔔、茄子、白蘿蔔、西洋芹與小黃瓜。白蘿蔔切成大圓片，讓人喀滋喀滋地享受著蔬菜的口感，同時也像是在品嘗生菜沙拉一樣。

※價格已含稅

咖啡館的飲品也能讓心暖暖的

➡ 「adi珈琲」，560日圓。端給客人時是以法式咖啡濾壓壺裝著咖啡，咖啡份量大約有一杯半，契合著該店放鬆自在、感到溫暖的風格。該店所用的原創綜合咖啡豆是請當地的烘豆名店代為烘焙，沖泡出一杯「搭配餐點也一樣好入口」，屬於無酸味的類型，單單品嘗咖啡時也喝得到咖啡該有的味道」的咖啡。

❶ 「美肌系酸甜花草茶」，720日圓。使用焙煎茶而非紅茶，再配合上綜合花草。這一杯茶有著該店以「和風」為基礎的作風。另外還有使用玄米茶的「健康系清爽花草茶」。

❷ 「法式鬆餅」，770日圓。一份注重點心感覺的鬆餅，鬆餅的餅皮雖然薄，口感仍舊保有彈性。淋在鬆餅上的「焦糖蘋果醬」也是該店親自使用新鮮蘋果製作而成。另外還有放上「黑糖香蕉」的「台灣鬆餅」等六種鬆餅。

110

採訪當時的「大人樣定食」
為「牛舌燉番茄丼飯」。除了
牛舌，還加了紅蘿蔔、地瓜與
番茄一起燉煮，然後再淋在大
麥飯上。創作丼飯時注重「在
丼飯中的味道協調」，燉番茄
丼飯就會加上涼拌高麗菜絲。
每天更換的小菜也一樣大受好
評，圖片中的小菜為「涼拌芝
麻南瓜」、「中式蘿蔔乾」、
「菠菜味噌湯」。統一採用木
製容器呈現出高雅質感，這也
增加了「大人樣定食」的魅力。

➡ 當上門的顧客比較多的時候，大約有五成的客人
都會點的人氣商品就是「大人樣定食」，售價880日
圓。照片為採訪時的菜單，多種可自由選擇的丼飯準
備了肉類丼飯與魚類丼飯。剛開始，「大人樣定食」
的丼飯僅有一種（每日更換），後來在採購食材與備
料方面花了一點心思，增加了丼飯的種類，讓每天的
丼飯至少有三種可選擇，有時最多還有六種丼飯可以
選擇（雖然不是每天更換，但內容會隨時改變）。至
今開發出的各種風貌的創作丼飯，輕輕鬆鬆就超過了
300種。

CHECK!

依平日與假日的落差所建立起的「經營節奏」

該店因位置的關係，平日（約50人）與假日（約100人）的當日來店人數的落差頗
大。一般都認為平日與假日的來店人數若有落差，就很難駕馭好一間店的經營，
但是該店卻建立起逆轉這種情況的「經營節奏」。在平日就確實做好餐點的備料
作業，假日時則是一律不做任何備料作業。透過這樣的方式，不論體力還是精神
都能更游刃有餘地去應付忙碌的假日營業。

※價格已含稅

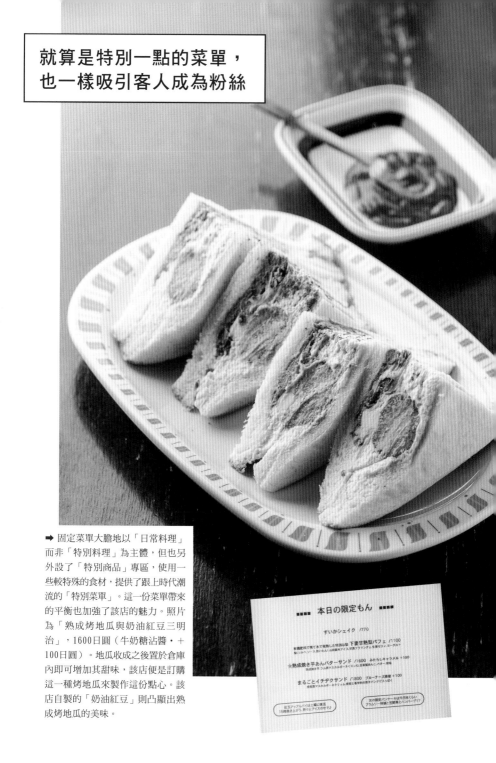

就算是特別一點的菜單，
也一樣吸引客人成為粉絲

➡ 固定菜單大膽地以「日常料理」而非「特別料理」為主體，但也另外設了「特別商品」專區，使用一些較特殊的食材，提供了跟上時代潮流的「特別菜單」。這一份菜單帶來的平衡也加強了該店的魅力。照片為「熟成烤地瓜與奶油紅豆三明治」，1600日圓（牛奶糖沾醬・＋100日圓）。地瓜收成之後置於倉庫內即可增加其甜味，該店便是訂購這一種烤地瓜來製作這份點心。該店自製的「奶油紅豆」則凸顯出熟成烤地瓜的美味。

■■■ 本日の限定もん ■■■

すいかシェイク /770

有機肥料で育て丹念に実熟した特濃山梨産 下妻甘型熟型パフェ /1100
塩ソルベ・あいだしい山梨梨にアイス洋酒フランブ×生薬ゼリィ・ヨーグルト

★熟成焼き芋あんバターサンド /1600　みたらしキャラメル +100
焼成成ねき芋ラムカスタカルボ～あくじいむ自家製あんバター・餡蜜

まるごとイチヂクサンド /1800　ブルーチーズ蜂蜜 +100
焼餡黒マスカルポ～ネクリィム焼黒と春甘料自家製パンヂピスト/ぽく

紅玉アップルパイは土曜に限定
15時焼き上がり。熱々にアイスのせ♡

次の限定パンケーキはぼ今体来くらい
プラムリー時候に空間単とハンバーグ!?

112

❶店長藤田有加小姐，與店員日野彰三先生。兩人與老闆小林小姐皆來自關西，該店的菜單中也都有著，「關西風咖啡館」的魅力，活用有著關西靈魂的「燉煮腱子肉」所開發出的「腱子肉雞蛋飯」（720日圓，照片❷）即是其中之一。

「誠實地應對」才能「讓人信賴」

該店的菜單種類非常豐富，在每一天的食材管理以及有計畫的備料作業上，都努力地達到「不論何時，都要端得出菜單上的任何一項商品」。這是「對於特地來此的客人的誠實應對」。該店也會透過FB等管道發布內容更動的「限定商品」的菜單資訊，來應對因期待「限定商品」而上門光顧的粉絲。

※價格已含稅

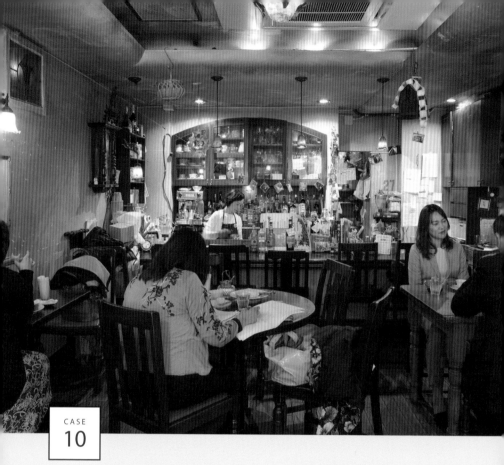

CASE
10

Café Angelina

◉東京・世田谷

15坪・30席

SHOP DATE
地址：東京都世田谷区世田谷1-15-12
電話：03-3439-8996
營業時間：11：30～翌日2：00
公休日：週二、年末～新年期間
每人平均消費：白天850日圓、晚上1500日圓

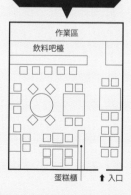

作業區

飲料吧檯

蛋糕櫃　　↑入口

午餐、飲茶、晚餐、酒。
有著多樣化消費選項而深受喜愛的祕訣，
就在於地緣關係密切的「誠實經營」。

「Café Angelina」設點在東京・世田谷的住宅區內，創業已有27年，自開店以來投注心力在日式洋食方面，是一間憑藉著「午餐」、「飲茶」、「晚餐」與「酒」多樣化消費選項而深受喜愛的咖啡店。該店的人氣祕訣，就在於地緣關係密切的「誠實經營」。

除了飲品與甜點，對於料理也同樣用心的咖啡館，就不僅僅是供人飲茶的地方，還能夠讓顧客消費午餐、晚餐等，甚至也有機會把握住想要小酌一杯的顧客。有能力應付這樣多樣化的消費選項，是對於料理也同樣用心的咖啡館的強項。

不過，假如一間咖啡館也用心在製作日式洋食，那麼這間店的菜單一定會跟日式洋食專賣店互相較勁。而日式洋食類專賣店大多都是以家庭餐廳形式為主的大型連鎖店，對於抵擋不住這樣競爭的咖啡店來說，只有咖啡店才有的獨特魅力以及個人咖啡館的特質，才顯得更加重要。除此之外，一間個人咖啡店若要開得久，就必須要得到在地客人的信任。最重要的是能不能用心製作料理，掌握住「午餐、飲茶、晚餐、飲酒」這樣多樣化的消費選項，還有是否能持續維持著地緣密切型的「誠實經營」。

有一間多年以來人氣不墜的店家讓我們學到了這個重點，那就是「Café Angelina」。最近的車站是東急世田谷線的世田谷站，該店位於遠離都市中心的住宅區內，是一間持續地緣密切型態經營的咖啡館。

該店致力於日式洋食的製作，上午11點半至下午2點半這段時間內，提供以餐點搭配飲料的午餐組合菜單。下午2點半至晚上7點半的這段期間，除了提供飲茶服務之外，亦備有能讓客人用餐的各種豐富菜單選項。而且在晚上7時至翌日2時為止，該店提供的下酒菜也一樣一應俱全。夜晚的營業時間被認為是咖啡店經營較弱的時段，但是該店在這個時段內一樣有過客滿的時候，一整天下來都有喜愛這間咖啡店的客人上門。

以空間展現咖啡館的魅力。
並致力於日式洋食的製作，
但說到底仍不同於日式洋食專賣店。

這間咖啡店的老闆櫻井昇先生來自長野縣，現年56歲。他23歲來到東京，並在下北澤的咖啡廳兼差，這一份經歷讓他決定了未來的道路。櫻井先生非常喜歡西洋古董，而他兼差的咖啡廳原本就是一間有著西洋古董擺設的店，對於日式洋食的製作也非常用心與努力。櫻井先生在兼職的同時，也負責廚房的料理作業，磨練自己的手藝。在他認真思考著「將來的我要靠什麼打下一番事業呢？」的時候，他也堅定了「我也想要開一間咖啡店。想要開一間與這間咖啡店相同氣氛、相似菜單的店，讓客人都能開心享受」的想法。

櫻井先生靠著開大卡車，存下五百萬日圓的創業基金，並且得到了老家的協助，向老家借來其餘不足的資金。櫻井先生在27歲那年開了這間「Café Angelina」，當時是1990年。用在擺在店裡的西洋古董老時鐘、燈具、椅子等等，都是櫻井先生親自到歐洲採買回來。

「當時，我們這間店在這裡實在是太過稀罕，所以客人好像都不太敢上門」。如同櫻井先生所回憶的，以西洋古董打造出的空間給人的印象強烈，所以剛開業營業的時候，該店並沒有馬上就得到客人的認可，但是後來，這個空間卻成為了該店不可或缺的魅力。「我希望客人在這個擺著西洋古董的空間裡，也能夠放輕鬆的談笑風生」。店內每一處都帶著這份想法，這個空間多年來一直受到在地客人的喜愛。那是重視「空間」的咖啡館所擁有的魅力。該店也投注心力在日式洋食的製作，但說到底仍不同於日式洋食專賣店。

一直以來都珍惜著人與人之間的聯繫
個人咖啡館絕無僅有的魅力就存在於此

在「Café Angelina」，有許多熟客都會稱呼櫻井先生為「大師」。在與熟客聊天時，櫻井先生「幾乎都是傾聽者」，大概就是這份沒有架子而溫柔的個性受到客人的仰慕。每年舉行的週年派對就是這一點的象徵。這個派對已經是該店的例行慶祝活動，櫻井先生個人也非常期待這場每年舉行一次，且有眾多熟客聚集在店內的派對。在這個派對上，櫻井先生每一年也都會表演他自己創作的紙劇場。由此便能看到個人咖啡店珍惜著人與人之間聯繫的這番面貌。

而且，自開店以來的27年間，櫻井先生看得最重要的一件事情，除了用「每一天都認真經營，絕不輕易背棄客人」這句話來表達，再也找不到更貼切的話。比如：櫻井先生堅守著營業的時間。絕不因咖啡館的狀況隨便公休，或是延遲或提早營業時間。以認真無比的態度持續著理所應當的事，便能得到當

地人們的信任。該店秉持著這番真摯的態度，27年以來一直都維持著11點30分～翌日2點的跨日營業。

關於在持續跨日經營這方面上所特別留意的事，櫻井先生這麼說：「晚上營業時，如果有客人點的是價格較高的紅酒，那麼就會提高店裡的營收。但要是眼裡只看得到酒類的營收，那麼也許就會疏忽其他項目。這雖然是理所當然的事，但不管是來享用午餐，還是飲茶、享用晚餐、飲酒，這些人通通都是店裡的重要顧客。我們一直在努力不要迷失了這一點。就經營方面而言，酒類的每日營業額波動都挺大，而另一方面，在地人日常消費的午餐營收相對來說則是比較穩定。為了能讓這個地方的人一直需要這間店，所以就算晚上比較忙碌等等，我們也不會以此為藉口，同樣用心應對白天的營業時間」。從櫻井先生的這番言論，我們也能了解到地緣關係密切的「誠實經營」，就是這一間店多年以來受到支持的祕訣。

維持著跨日營業，
同時也擁有適度的休息。
從正面的意義而言，
也有著「個人店的彈性」

即使料理的種類再怎麼豐富，要是商品的表現能力不好，一樣得不到在地客人的支持。每一天的任何時段都要提供穩定而美味的料理。為了達到這項目標所做的經營努力，也是這間「Caf Angelina」多年以來人氣不墜的一大原因。該店的餐點都是由櫻井先生一人負責料理。靠著單人體制維持著多樣化料理的美味，其中的關鍵就在於櫻井先生為了同時兼顧親手製作以及效率，因此在備料作業方面費了一番工夫（參照P121商品圖片解說、P123的CHECK！一欄）。如同櫻井先生所說的「一直都在錯誤中成長」，該店每一天都絞盡腦汁想著該如何進行備料作業，即使人員與場地有限，一樣讓親手製作的美味更加具有魅力。

另一方面，櫻井先生還說：「店裡閒的時候，我常常就坐在店面後方的廚房的椅子上休息。有時候還會不小心睡著了……哈哈哈」。比起讓咖啡店休業，在跨日經營時適度地休息的方式更加適合櫻井先生。雖然說該店的過人之處就在於「誠實經營」，但並不會因此就變成一間認真過頭而充滿緊張氣氛的咖啡店。就正面的意義而言，這間咖啡店也具備著「個人店的彈性」。也許，這就是讓這間許多人一直喜愛的咖啡店營造出「柔和氛圍」的原因吧。

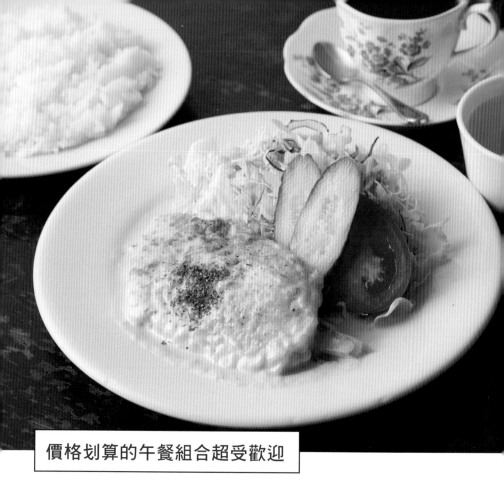

價格划算的午餐組合超受歡迎

↑「LUNCH MENU」中的「鮮魚料理（每日更換菜單）」，售價990日圓。該組合餐附有湯品或白飯、咖啡，以含稅價格低於1000日圓的超划算價格供應。採訪時供應的鮮魚料理為「嫩煎旗魚」，旗魚塊淋上以鮮奶油及法式清湯製作而成的醬汁，底下則鋪了汆燙青菜。這道料理也吃得到十足均衡的蔬菜，內容頗受好評。其他主要的「LUNCH MENU」則陳列在P119的列表之中。自開店以來始終深受歡迎的「燒肉」料理中，相當配飯的炒豬肉大獲好評。「雞肉咖哩」比起其他料理的價格雖然貴了一些，但可是該店引以為傲的商品之一。午餐時段可自行續湯的自助服務，同樣受到客人們的喜愛。

各時段的營收比例

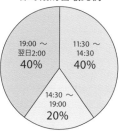

↑這間用心致力於料理製作的咖啡館，午餐時段及深夜時段的營收比例較高。在深夜的營業時段裡，從以用餐為主的客人，到飲酒客、品嘗咖啡或甜點的飲茶客都有，上門光顧此店的在地客人們都有著各種不同的消費目標。

← 老闆櫻井昇先生。獨自在店面後方的廚房中打理料理事務，有空時就會到外場露個臉，和藹地與熟客們聊聊天。櫻井先生的夫人，櫻井詩織小姐同樣也在東急世谷線的松陰神社前車站經營人氣咖啡館「Café Angelina」。

每年舉辦的例行活動，滿滿笑容的週年派對。

每年都會舉辦的週年派對，是象徵著該店重視人與人之間聯繫的例行活動。該店的熟客都聚集在店裡，每一次的派對都熱鬧非凡。上圖是二十五週年派對的寫真書內頁，櫻井老闆與共襄盛舉的客人都洋溢著笑容。

◉主要的「LUNCH MENU」（11:30～14:30）

※全品、沙拉、湯品、白飯
（義大利麵組合餐、麵包組合餐例外）・附咖啡

- 燒肉（＋210日圓即可增加肉量）…830日圓
- 義大利麵（每日更換菜單）…890日圓
- 手工製作漢堡排…940日圓
- 肉類料理（每日更換菜單）…990日圓
- 雞肉咖哩…1300日圓
（11：30～19：00亦提供以下組合餐）
- 奶油吐司組合餐…680日圓
- 庫克先生三明治組合餐…780日圓

※價格已含稅

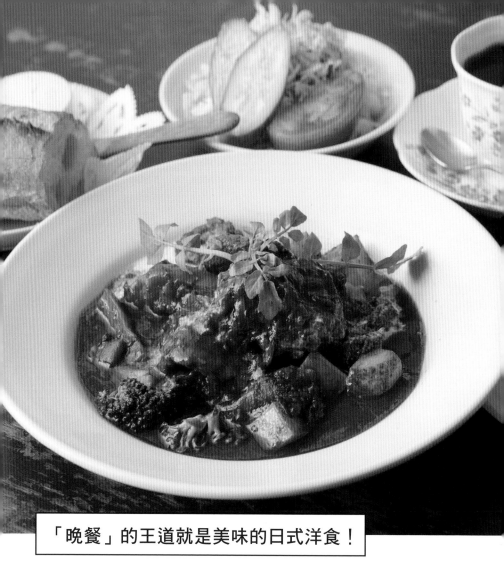

「晚餐」的王道就是美味的日式洋食！

↑ 自開業以來就一直供應的「燉牛肉晚餐套餐」，1980日圓。燉牛肉當中滿滿都是費時六小時燉煮至軟嫩的牛臉頰肉，價格雖比其他商品貴，內容卻是物超所值。該套餐附有前菜普羅旺斯雜燴、沙拉、麵包（或白飯）、咖啡（或茶）。

◉主要的單點料理

【11:30～19:00】
· 番茄肉醬義大利麵…750日圓
· 拿坡里肉醬義大利麵…860日圓
· 培根蛋汁義大利麵…1080日圓
· 總匯三明治…860日圓

【19:00～翌日2:00】
· 鯷魚義大利麵…970日圓
· 香腸干貝義式燉飯…1020日圓
· 蛋包飯…1080日圓
· 總匯比薩…1080日圓

⬆「牛肉漢堡排」，1080日圓。絞肉中加入了耗費一小時拌炒的洋蔥，正是漢堡排美味的祕訣。使用五公斤的絞肉，就加上同為五公斤重的洋蔥（拌炒前的重量），充分拌炒後的洋蔥，是讓這道擁有眾多忠實粉絲的手工製作漢堡排的甜味來源。「LUNCH　MENU」（隨餐內容不同）的漢堡排同樣大受歡迎。漢堡排所使用的醬汁，是以營業用的多蜜醬加上洋蔥、蘑菇、紅葡萄酒等材料製作而成。除此之外，P120列出的義大利麵的番茄肉醬，也是由營業用的現成義式肉醬加上絞肉及蔬菜製作而成。該店也會根據各種料理，靈活運用不同的營業用製品，同時還會額外加入食材，做出「自家的口味」。

➡「海鮮香料飯」，750日圓。把食材以及提味用的大蒜放入平底鍋內，然後加上奶油、白酒，並在水氣適度蒸發之後的最佳時機點放入白飯。雖然使用的只是一般的白飯，但因為將白飯在最佳的時機點放入鍋內，才能做出這般口感鬆軟的美味。平凡無奇的一道料理，卻是吃得到專業美味的海鮮香料飯。海鮮香料飯在上桌前還會撒上薑黃粉。

※價格已含稅

咖啡、蛋糕也擁有大批粉絲

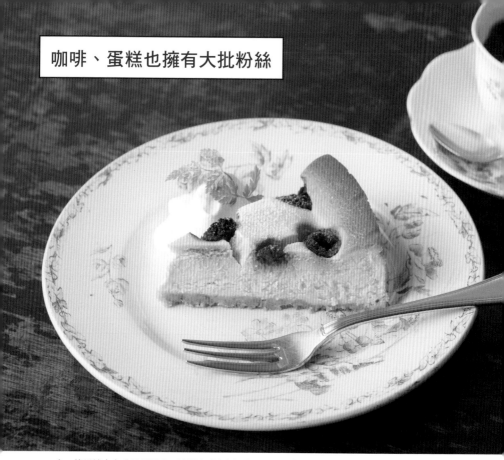

↑　使用綜合咖啡豆並以手工滴濾法沖泡出的咖啡，屬於「酸味少，苦味強」的類型。櫻井先生說：「身為一間咖啡館，當然要注重咖啡的美味」。綜合豆咖啡的單點價為490日圓，圖片為「甜點組合餐」，860日圓，可自由挑選喜愛的蛋糕（照片中的蛋糕為覆盆子起司蛋糕）。

➡　每天大概準備六種自製蛋糕，陳列在靠近入口的蛋糕展示櫃中。蛋糕的單點價統一是430日圓。在「LUNCH　MENU」中，則可以310日圓的優惠價升級成組合餐。

希望客人都在這個擺著西洋古董的空間裡感到放鬆

櫻井先生在開業時前往歐洲選購而來的這些西洋古董，創造出這個得以放鬆的空間。 ❶在義大利買來的老時鐘，整點時響起的「噹！噹！」鐘聲相當悅耳。 ❷令人感到溫暖的古董椅，也是從開店以來一直使用至今的椅子。 ❸西洋古董燈與櫻井先生的岳母繪製的圖畫，營造出充滿趣味的氛圍。

經過時間的洗禮，越增加了其趣味
對於年輕時候的反省也成了教誨

⬇ 該店剛開幕時的照片。「西洋古董的空間」經過時間的洗禮，越增加了其趣味，成為了談論該店時不可或缺的魅力。而且，櫻井先生也將對於年輕時候的反省當作是教誨。「其實，年輕時候我很喜歡跟客人在店裡一起喝酒喝到大半夜……只是這麼一來，隔天營業時就會很疲憊，要是一直持續這樣的生活，體力真的無法繼續負荷。我就是察覺到了這一點，才開始自我克制」（櫻井先生）。

CHECK!

靠著備料作業時下的一番工夫，同時兼顧手工製作與效率

該店的料理都是由櫻井先生獨自製作，備料時所下的功夫成了這些料理最大的關鍵點。例如：漢堡排的肉排大約是每週製作一次，一次備好50～60人的份量，然後分成一顆顆再冷凍起來。事先將當日使用量解凍至一定程度，當客人點餐後再完成料理。像這樣「一次備好料」→「按照一人份的份量冷凍」→「事先解凍，待點餐後再料理（像是點餐量並沒有那麼多的燉牛肉漢堡排等等，則是等客人點餐後才解凍）」的流程，減少了備料的次數，進而減輕了烹飪的負擔，還能減少食材耗損。同時，也讓該店透過親自備料所製作的美味更具魅力。

※價格已含稅

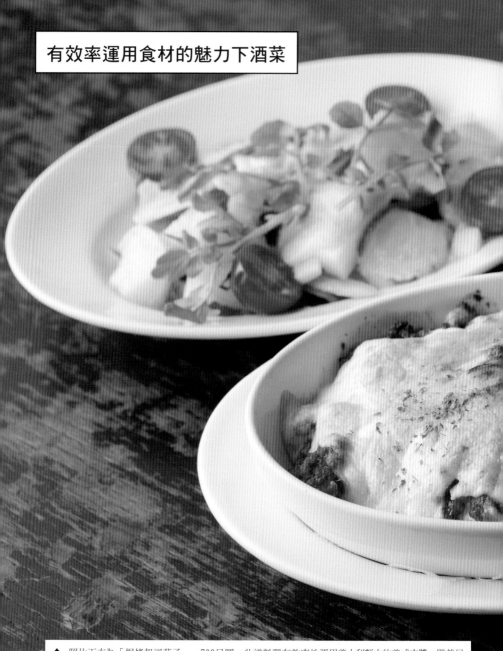

有效率運用食材的魅力下酒菜

♠ 照片下方為「焗烤起司茄子」，700日圓。此道料理有效率地運用義大利麵中的義式肉醬，雖然只是茄子、義式肉醬與起司的簡單組合，但是價格合理，而且與白酒也相當搭配，因此特別受歡迎。照片上方為「章魚薄片沙拉佐季節蔬菜」，700日圓，將水章魚以及小黃瓜、白蘿蔔、西洋芹、日本山藥等蔬菜淋上自製沙拉醬。自製沙拉醬是直接使用午餐組合餐中的附餐沙拉所用的沙拉醬。「這是我們自己二十七年來都吃不膩的口味，不論搭配什麼都很合適」（櫻井先生），這一款沙拉醬使用了醬油、醋、洋蔥、芥子、沙拉油、少量大蒜與薑，以食物調理機製作而成。

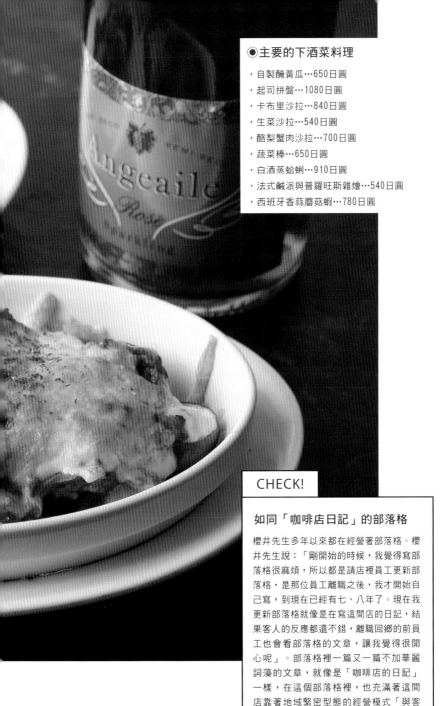

◉主要的下酒菜料理

・自製醃黃瓜⋯650日圓
・起司拼盤⋯1080日圓
・卡布里沙拉⋯840日圓
・生菜沙拉⋯540日圓
・酪梨蟹肉沙拉⋯700日圓
・蔬菜棒⋯650日圓
・白酒蒸蛤蜊⋯910日圓
・法式鹹派與普羅旺斯雜燴⋯540日圓
・西班牙香蒜蘑菇蝦⋯780日圓

CHECK!

如同「咖啡店日記」的部落格

櫻井先生多年以來都在經營著部落格。櫻井先生說：「剛開始的時候，我覺得寫部落格很麻煩，所以都是請店裡員工更新部落格，是那位員工離職之後，我才開始自己寫，到現在已經有七、八年了。現在我更新部落格就像是在寫這間店的日記，結果客人的反應都還不錯，離職回鄉的前員工也會看看部落格的文章，讓我覺得很開心呢」。部落格裡一篇又一篇不加華麗詞藻的文章，就像是「咖啡店的日記」一樣，在這個部落格裡，也充滿著這間店靠著地域緊密型態的經營模式「與客人攜手一路走來」的歷史。

※價格已含稅

Café des Arts Pico

◉東京・門前仲町

SHOP DATE
地址：東京都江東区牡丹3-7-5-1F
電話：03-3641-0303
營業時間：平日 咖啡豆販售 9:00～19:00
　　　　　咖啡館 12:00～19:00
　　　　　假日、國定假日 咖啡豆販售 9:00～18:00
　　　　　咖啡館 12:00～18:00
公休日：週二、每月第一、三個週三

25坪・21席

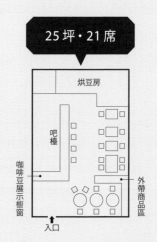

「更貼近生產者與客人」。
就是這樣的「咖啡傳道師」，
才開了一間這麼厲害的咖啡專賣店！

自行烘豆的咖啡專賣店「Café des Arts Pico」。老闆田那邊聰先生擔任日本精品咖啡協會（SCAJ）的烘豆師委員會的第一屆副委員長，現今也會在各地舉行研討會，是一名咖啡專家。有著如此來歷的田那邊先生一直以來注重著「～as close as possible（越近越好）」這一個主題，從這個主題就看得到如何開一間厲害的咖啡專賣店。

「咖啡」是非常深奧的。因沉醉在這份深奧之中而開咖啡店的人不在少數。特別是近來大受矚目的「精品咖啡」，關於咖啡豆的產地、咖啡豆的烘焙程度等等，以這些更加專業的堅持為魅力的店家變得越來越多。數年前引起話題的「第三波咖啡潮流」，在這一股潮流中也提升了對於所謂的「單品咖啡」的關注。喜愛咖啡的粉絲來自四面八方，對於咖啡的專業堅持也能獲得比以前更多的好評價，這對於致力於咖啡的咖啡館來說，可說是一件值得開心的事。

但在另一方面，咖啡店在經營層面上亦有所難處。雖然喜愛咖啡的粉絲來自四面八方，但是詳知咖啡的人仍舊是少數派。也有許多人雖然喜愛咖啡，卻不知道「精品咖啡」、「第三波咖啡潮流」等專業用語，對此也不甚關心。

若經營咖啡館不以此為根據，對於咖啡的專業堅持終歸是空談，這樣的例子同樣見怪不怪。為了不要演變成這般狀況，增加咖啡粉絲的腳踏實地的經營努力、重視在地客人的真摯經營態度，都變得非常重要。讓我們學到這一點的，就是咖啡店「Café des Arts Pico」。

「我希望提供給客人真正美味的咖啡」。抱持著這份信念開店，從「素材」就開始講究。

「Café des Arts Pico」是在2002年時於東京的門前仲町開幕，2012年時也開了2號店「調布國領店」（東京·調布市）。

老闆田那邊先生大約是小學開始就會自家烘豆的店家購買咖啡豆，這讓他從小就喜歡咖啡。大學畢業之後，進入了大型企業上班，然後在三十一歲時

※價格已含稅

開了這間咖啡館。

「我希望提供給客人的，是連我自己也覺得真正美味的咖啡」。抱持著此信念而創業的田那邊先生，自開業以來對於「素材」也是一直都有所堅持。為了取得優質的咖啡生豆，田那邊先生每年都會前往中南美洲的咖啡生產國。因此加深了他與咖啡農之間的信賴關係。

在這樣的關係之下，田那邊先生實現了「微批次」的採購，意即在同一咖啡園所生產的生豆之中，只特別挑選出品質優良的咖啡生豆。田那邊先生對於瓜地馬拉的咖啡園所生產的咖啡豆品質有著頗高的評價，也對於咖啡農的態度感動銘心，他以瓜地馬拉的咖啡園為主要採購對象，現今所處理的生豆，絕大部分都是他以「微批次」的方式採購而來。

而在經營層面上，田那邊先生則是善用了自家烘豆的優勢，拓展了「咖啡豆的販售」。該店也經營網路銷售以及業務批發，若將這兩部分的營收一併算入，「販售咖啡豆」的部分就佔了多達七成以上的營生。這是田那邊先生自創業以來就一直目標的營業型態。該店距離最近一站的車站尚有小一段路，因地理位置上的劣勢，所以也不敢奢望會有路過客上門光顧，但該店藉由「販售咖啡豆」確保營收，也克服了此一項劣勢。

十五年來持續開設咖啡教室，
開拓咖啡粉絲。
以公道合理的價格、季節性的商品，
更拉近與這個地方的關係。

「～as close as possible（越近越好）」。這是田那邊先生一直以來重視的主題，當中除了「盡可能接近咖啡農的身旁」的想法，同時也包含了「盡可能貼近客人」的想法。象徵著這份想法的，正是田那邊先生自創業以來便在超市開設每月一次的「咖啡教室」。每一次的時間大約是三小時，傳遞了關於咖啡的各種知識。每次參加人數大約是2～6人，雖然真的不是很多人來上課，但十五年來一直持續開設這個咖啡教室，也慢慢地增加了喜愛咖啡的粉絲。當初創業時只佔兩成營收的「咖啡豆販售」，現在已經能成長至七成以上，這也是因為有這份腳踏實地的經營努力，才能得到如此的成果。

同時，要成為一間讓在地的客人能輕鬆愉快來此消費的咖啡店，這也是田那邊先生一直以來都放在心上的一件事。「不挑選客人，讓更多的一般人都能品嘗到美味的咖啡，同樣也有利於咖啡農」的想法就建立在這件事的基礎之上。從該店以公道合理的價格提供品項豐富的單品咖啡、綜合豆

咖啡的做法，也能清楚地看到這個想法。關於「咖啡豆販售」也是一樣，例如：在新年期間，該店會販賣以七種味道迥異的濾掛式咖啡包組合而成的「七福咖啡豆」。這一些配合著季節的節日，而且又童心未泯的商品，都是在地的客人非常熟悉的商品。

　　該店也會在部落格介紹關於咖啡的知識，每一篇由田那邊先生細心撰寫的文章，都符合著「咖啡傳道師」的一言一行。然而，這樣的他可不是個難以親近的人。不論是在咖啡教室，還是撰寫部落格的文章，田那邊先生都下了一番功夫，盡可能地以簡單易懂的方式來呈現。不是很懂咖啡的人也覺得他是個容易親近的人，田那邊先生不論何時都在在地人的身旁，正因為他是一位這樣的傳道師，所以該店才會一直受到許多粉絲的支持。

小小的咖啡店所重視的，
是每一天的對談與交流。
「孜孜不倦才是致勝關鍵！」

　　建立起與咖啡農的緊密連接，讓更多的人都能夠了解咖啡的美味。該店所實踐的內容，其實也是只有小店家才會有的做法。例如：對於大型連鎖企業而言，「微批次」的咖啡生豆量過於稀少。而正因為是小型咖啡

店，也才有可能採購此種咖啡豆。

　　此外，田那邊先生也支援著咖啡館的創業。對於一間小型咖啡店來說，比任何一切都來得更重要的就是每一天「與客人之間的對話」。例如：當他詢問客人對於味道的感想，若是對方看起來似乎感興趣，他就會比較熱絡地與對方聊聊。田那邊先生會盡可能地記住客人的臉，當客人光顧時，他不會只是單純地說「您好」，而是會像「啊！您好啊！」這樣地打聲招呼，拉近與客人的關係。一次又一次地累積這樣的交流溝通，更多的人都了解到咖啡的魅力，也獲得客人「咖啡豆就絕對要在這間店買」的信任。

　　「孜孜不倦就是致勝的關鍵」（田那邊先生）。靠著這名符其實的經營，實踐了如何開一間強大咖啡專賣店的店家，就是這間「Café des Arts Pico」。

採購「微批次」咖啡生豆，
引出咖啡豆的潛能。

①光是「單品咖啡」就準備了將近十種的自家焙豆的咖啡。每一杯咖啡都是一杯一杯手沖而成。　②該店選購了「微批次」咖啡生豆，意即在同一咖啡園所生產的生豆之中，只特別挑選而出的品質優良咖啡生豆。送來的咖啡豆麻袋上寫著該店的店名，可識別出這是該店專用的「微批次」咖啡生豆。
③該店對於烘焙咖啡豆最重視的就是「在烘焙每一種咖啡豆時，要激發出各自的最大潛能」。照片中的咖啡豆出產自「瓜地馬拉的波爾莎莊園」，此咖啡生豆的烘焙程度為「中度烘焙」，特徵是具有「柑橘類成熟之後的清爽酸味，並能夠感覺到溫和甜味的餘韻」的風味。

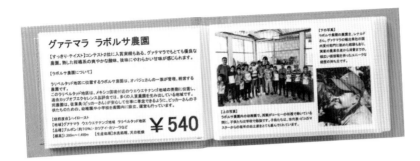

　　↑ 菜單本裡詳細介紹著「單品咖啡」的咖啡豆品種、產地（莊園名稱、地區名稱）與海拔、精製方式、烘焙程度等等，也放了老闆田那邊先生前往產地時所拍攝的照片。關於咖啡莊園的介紹，像是介紹「瓜地馬拉的波爾莎莊園」時，也會同時介紹該莊園設立學校，讓在莊園裡工作的工人們的小孩能夠上學。田那邊先生的目標，是「與咖啡農一同竭盡全力維持彼此的生計，互相支持著彼此的生活」。在該店的網站主頁上，也寫著「為了讓咖啡能夠相信像我們pico這樣的小咖啡店，持續為我們提供美味的咖啡豆，為了讓這些屬害的咖啡豆咖啡農都能夠繼續嶄露笑容，今後我們也會繼續著每一天的活動」。

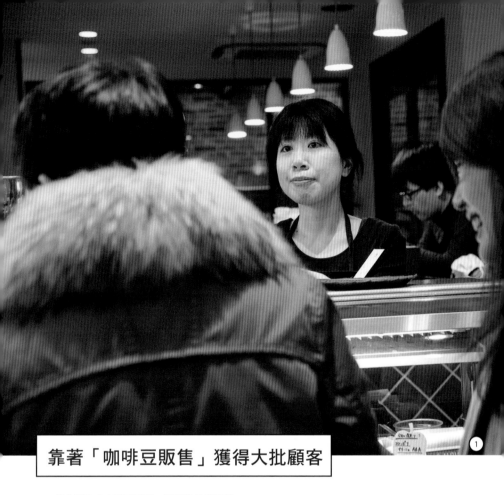

靠著「咖啡豆販售」獲得大批顧客

❶外帶的「咖啡豆販售」擁有許多定期採購的顧客。　❷從「單品咖啡」至「綜合咖啡」，所有咖啡豆的最低販售量皆為100g。咖啡豆都擺在可管理溫度的展示櫃中。「咖啡豆販售」除了店裡的外帶服務，也會透過網路商店進行販售，還有業務批發販售。業務用的批發對象分布廣泛，從咖啡館至知名餐廳都有。田那邊先生說：「因為業務批發的關係，所以有機會與各種類型的店家來往，其實有許多的店家只要將每杯咖啡的原價提高10日圓，他們就能夠提供更加美味的咖啡。」

伴手禮用的袋子蓋上了刻有店名的印章。這是由2號店「調布　領店」的員工內藤手工製作的印章。

②

豐富多姿的綜合咖啡

◉Pico綜合咖啡…490日圓
味道溫和，方便入口。

◉Pico摩卡咖啡…550日圓
衣索比亞摩卡豆的香氣濃烈，
帶著花香的味道還加上酸味、濃郁。

◉ピコのモカジャバ…550円
しっかりとしたボディに甘い香り。
欧米では昔からの伝統的なブレンド

◉本月限定綜合咖啡…540日圓
每個月供應以季節搭配為形象的綜合咖啡。

◉Pico重度烘焙綜合咖啡…540日圓
烘至法式烘焙的程度，特徵是具有恰到好處的苦味。

◉Pico苦味綜合咖啡…540日圓
烘至義式烘焙程度的極深度烘焙。
特徵是帶有苦味，並有著巧克力般的風味。

◉當地的咖啡！牡丹町綜合咖啡…550日圓
帶有著以牡丹花為形象的華麗香氣，以及溫和的風味。

◉門前仲町綜合咖啡…550日圓
門前仲町店的限定咖啡，
這杯咖啡的味道香醇濃，也能感受到其甜味。

↑　不只是田那邊先生，店員也都要學會以手工滴濾法沖泡咖啡。在田那邊先生開設的「咖啡教室」中，也會指導上課學員關於咖啡的「每位沖泡方式」。如右表所示，該店備有豐富多彩的綜合咖啡。就算是綜合咖啡，該店也用心準備了能讓客人了解咖啡美味及樂趣的豐富選項。該店以500日圓左右的公道價格，提供了從生豆的挑選便有所堅持的高品質綜合咖啡，這一點也是該店受到在地廣泛的客群所喜愛的原因之一。

※價格已含稅

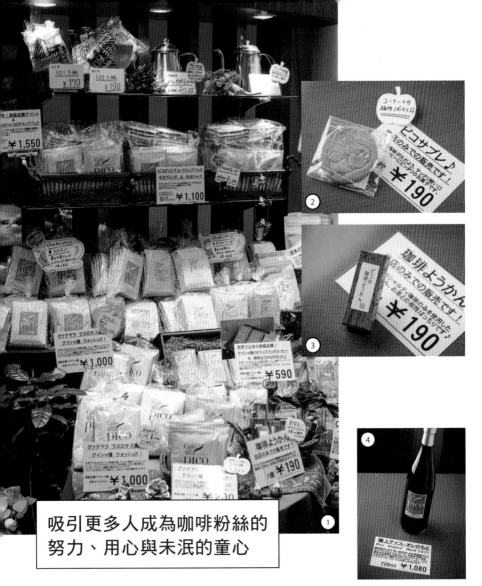

吸引更多人成為咖啡粉絲的努力、用心與未泯的童心

❶店內設有外帶商品區，販售各式各樣與咖啡相關的商品。琳瑯滿目的外帶商品「還有著未泯的童心」（田那邊先生）。有著能讓客人感覺與咖啡更靠近的商品。　❷與咖啡相當搭配的「Pico餅乾」。這個餅乾是該店拜託當地的餅乾店製作，從這一個用心的舉動，也能看到該店在地緣密集型態經營上的態度。　❸使用該店高品質咖啡的「珈琲羊羹」。　❹在家也可享受到正宗冰咖啡歐蕾的「極上冰咖啡歐蕾濃縮汁」（夏季販售）。❺將七種風味迥異的濾掛式咖啡包組合而成的新春商品「七福咖啡豆」。

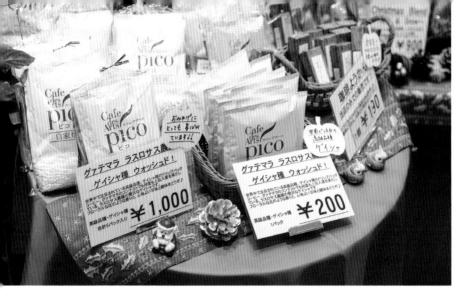

⬆同樣以限定數量販售以華麗香氣受到矚目的高級品種「藝伎咖啡豆」。照片中的外帶商品為「瓜地馬拉的玫瑰莊園，藝伎咖啡豆，水洗」的濾掛式咖啡包。一包200日圓，即可輕鬆品嘗到藝伎咖啡。除此之外尚有「衣索比亞，藝伎咖啡豆，瑰夏村，CHAKA日曬」，每100g的售價為1080日圓，懂咖啡的人們評價為「驚人的便宜價格」。對於不懂的咖啡的人來說，也是個了解高級品種咖啡豆獨一無二風味的契機。

⬆　開業至今已過了15個年頭，該店一直以來都會開設每月一次的咖啡教室。除了「美味咖啡的沖泡法」之外，也能學到「咖啡莊園的工作介紹」、「咖啡的烘焙程度」、「咖啡的精製方式」、「咖啡的保存方法」等等。參加費用為3240日圓，並會贈送咖啡豆給報名上課的人。

CHECK!

若沒有咖啡農的存在，就無法述說「美味的咖啡」

田那邊先生表示「我希望能讓更多的人靠著自己的舌頭與知識，選擇真正美味的咖啡」。因此，像是這間店的部落格等等，也都傳達出「若不存在著值得信任的咖啡農，那就喝不到美味的咖啡了」的概念。對於日本人來說，咖啡是一個再平常不過的存在，但是大多數的咖啡生產國都在遙遠的地方，許多人對於生產現場也幾乎不了解。田那邊先生認為，若要逐漸改變這樣情況，那麼就要懂得「選擇真正美味的咖啡」，因此除了咖啡教室之外，他也會在文化中心、大學講堂舉辦討論會。

※價格已含稅

新引進「15kg型」烘豆機

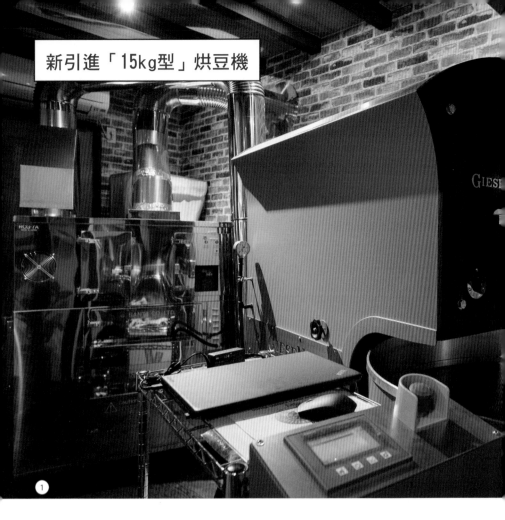

①

❶❷該店自開業以來，就一直使用
「5kg型」的烘豆機，在2017年11月
時藉著十五周年的機會，才引進了
荷蘭製的「15kg型」烘豆機。相較
之下，這台新烘豆機更契合該店較常
使用的中深度烘焙咖啡豆的特性。❸
引進這台「15kg型」烘豆機時，也
重新裝設了排煙、除臭裝置。這台裝
置的構造將排煙、除臭兩種功能合而
為一，提高了排煙及除臭效果。「現
在已經是越來越講求對周遭環境友
善的時代，所以特別是在街區經營自
家烘焙咖啡豆的咖啡店，排煙、除臭
的設備在今後也會變得越來越重
要」（田那邊先生）。

15年來一路支持這間店的「5kg型」烘豆機

15年來一直使用的「5kg型」
烘豆機。對於在當初開店時
不斷地從錯誤中學習，並且
磨練出烘豆技術的田那邊先
生來說，這台烘豆機多年來
一直陪著他同甘共苦。田那
邊先生為了讓這台機器更好
操縱，因此在使用上也自行
改良了部分功能。

CHECK!

靠著行動力與持之以恆，
建構起這份關係

在咖啡專賣店之中，這間有進貨「微批次」咖啡豆的「Café des Arts Pico」，採取了更比別人先進的策略，之所以能建構起與咖啡農之間的聯繫，也並非是因為在當地有什麼特別的人脈。田那邊先生說：「反正我先存好了機票錢，然後直接到當地走走看看，就是這樣開始的」。就是這份行動力與持之以恆，建構他與咖啡農之間的聯繫，田那邊先生每年都會拜訪位於瓜地馬拉的莊園，像是最近這幾年在進行咖啡的杯測時，當地的咖啡農甚至還會事先精選出也許會是Pico偏好的咖啡豆，跟田那邊先生說：「這應該會是你們Pico咖啡店喜歡的吧」，向他建議咖啡豆的種類。

※價格已含稅

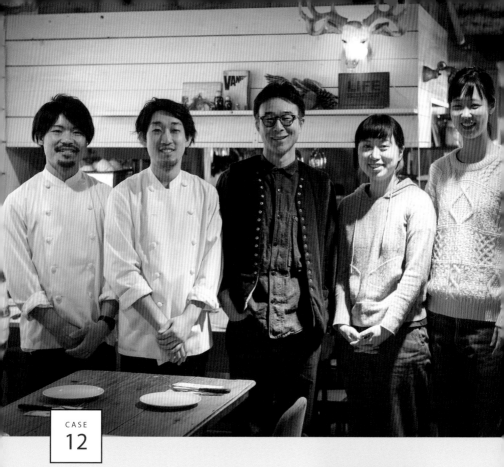

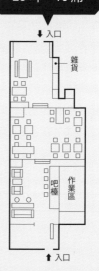

25坪・46席

↓入口

雑貨

作業區

吧檯

↑入口

CASE
12

LIFE

◉東京・富之谷

SHOP DATE

地址：東京都渋谷区富ケ谷1-9-19 1F
電話：03-3467-3479
営業時間：平日 11:45～14:30、18:00～23:00
　　　　　假日 12:00～15:00、17:45～22:30
公休日：全年無休
毎人平均消費：白天1080日圓、晩上3000～4000日圓

138

以嶄新的風格抓住粉絲，
靠著地緣緊密型態的經營確立人氣。
憑藉團隊的力量成為一間越來越強大的咖啡店！

曾至義大利留學的相場正一郎先生，在2003年開了這間「LIFE」。讓客人在舒適自在的咖啡店空間內，享受著義式料理中的托斯卡尼料理，該店藉著這樣的風格來抓住粉絲，並透過地緣緊密型態的經營確立起人氣。員工們對這間店的創立與經營也深有同感，靠著這些員工集結而成的團隊力量，越來越發揮出該店的強大之處。

「LIFE」的位置非常靠近小田急線的代代木八幡站、千代田線的代代木公園站。澀谷區富之谷一帶，最近被稱為「奧澀谷」，一間又一間具有話題性的店家都在這個區域開幕。

老闆相場先生在18歲時前往義大利留學五年。回國之後在成衣企業所經營的餐廳擔任了三年的店長兼料理長，後來在28歲那年自行創業。在開這間咖啡店的時候，相場先生覺得要與其他的義式餐廳有所區別，於是大膽地將這間店取了一個不怎麼義式風格的店名，那就是英文名字的「LIFE」。店名的意思指的不是「人生」，而是「生活」，寄寓了「希望這間店（工作）成為舒適自在的生活一部分」，以及「希望這間店是個貼近客人生活的存在」的想法在內。

而且，在2003年創業時，該店還有一個嶄新的創想，那就是由老闆兼主廚開的義式餐廳也能營造出「咖啡店空間」的魅力。相場先生說：「中規中矩的餐廳裝潢或是服務，給我的印象是有些冷冰冰的，我所希望的，是客人能在有如咖啡館一樣悠閒且舒適的空間內享用義大利料理」。這樣全新面貌的風格，獲得了以女性顧客為主的大批粉絲。

開業至今已有15年，多年以來屹立不搖的人氣是「LIFE」的驕傲。「奧澀谷」一帶的店家數目如雨後春筍般地成長，該店也曾有過營收變少的時期，後來還是恢復如往昔一般。那麼就來介紹這間確實強大的咖啡店「LIFE」在創店及經營方面特別值得注目的重點。

**靠著空間、餐點與服務，
堆砌出深受當地客人喜愛的魅力，
也開了新分店，逐步在成長**

首先，是該店自開業至今日一直不

變的重視。那就是寄寓在店名的「開店要深耕在地」的理念。實際上，在該店的客人當中，在地的熟客就佔了八成左右。

P142～143照片中的舒適悠閒的咖啡店空間、P144～147一張又一張照片介紹著具有滿足感的午餐與擁有多年粉絲的料理、P148的集點卡與優惠券，以及重視「親切而溫柔」的待客服務……這一項又一項都創造出讓在地人喜愛這間店的魅力。

同時，「LIFE」也如同P145的「年表」照片的介紹，目前已經有四間店鋪。這四間店鋪加起來的年營收，已成長至大約三億日圓的經營規模。

除此之外，相場先生除了餐廳主廚的身分外，在其他事務方面也相當活躍。相場先生是一位公認的「道具狂」，從衝浪至登山、到室內裝潢等等，興趣相當多元廣泛，也曾經登上生活類雜誌等等。而且，他還擔任料理教室的講師，也參與了餐飲店的加盟創業。

就像這樣，「LIFE」也開了新分店，相場先生拓展了其活動舞台。雖有別於增加好幾十間店鋪的成長，珍惜著自家店鋪或個人作風的成長，就體現在這裡。

興趣、志向相仿、人生觀相近的員工集結而成的團隊力量。對於料理的想法也都不吝共享

「LIFE」集結了對於該店的創立與經營有著同樣想法的員工。該店強大的根本就是這個團隊的力量。相場先生說了以下的這一番話。

「或許也是因為我上過許多雜誌媒體，所以吸引了更多興趣、志向相仿、人生觀相近的員工聚集於此。在這樣的環境之下，大家也都會互相分享對於料理的想法。在料理人的世界當中，雖然也有人認為義式料理應該是怎麼做才對，但我們卻不會這麼想。當我們覺得這樣應該也會很不錯時，我們還會退一步地想：但對方覺得這樣好嗎？我們店裡有許多的員工都不是在大都市長大的孩子。即使我讓他們學做高級料理，他們回到家鄉要開一間高級料理店也不是那麼容易的事情。聚集了基於如此現況的現實料理人，正是『LIFE』最大的特徵。員工們經常會思考一些生產率更高、成本更低，而且能讓客人開心享用，具有著優異表現的料理。」

相場先生本身在主廚之外的工作上也都有所收入，也因此他能給員工更好的福利待遇，同時也增加了社員中心的人員。這樣一來，「LIFE」的

人力變得更加充沛，也有效提高他經營的各間店鋪的魅力。例如：位於東京參橋宮的「LIFE son」，在這幾年投注了更多心力在白酒方面，營運的狀況相當不錯。來店顧客每人的平均消費也比「LIFE」高，幾乎都維持在4000～6000日圓之間，在磨練出「LIFE son」的個性的同時，也成長為一間人氣店家。

**老家父親製作的菜餚，
成了「午餐單盤料理」的魅力。
「家族經營」也是
「LIFE」的強大之處。**

在「LIFE」的經營上，相場先生的家人也有很大的存在感。相場先生來自　木縣，並在栃木當地深耕經營熟食店的父母的照護下長大成人。這同樣也影響著「LIFE」以地緣緊密型態的經營。此外，父親相場三郎先生製作的熟食菜餚，現在也都用在「LIFE」各個店鋪之中。「午餐單盤料理」中每天更換的熟食菜餚，都是由三郎先生製作後配送至各間店鋪。因為有著這一份支援，才使「午餐單盤料理」的內容更加充實，同時也減少了備料的時間與精力。省下的這份時間與精力，就能夠運用在其他方面，像是更換每一天午餐的義大利麵的內容。

而且，相場先生還有一個弟弟與一個妹妹，弟弟義文先生負責「LIFE sea」（神奈川・辻堂），同時也會到各個店鋪巡視，而妹妹三和小姐則是與他在「LIFE」工作。經理則是由相場先生的妻子千惠小姐擔任。

「因為是這樣的店家風格，所以雖然可能看不太出來，但其實我們店就是『家族經營』」（相場先生）。嶄新風格的創店以及「家族經營」。可以說在如此絕妙的配合之中，「LIFE」的強大同樣也存在於此。

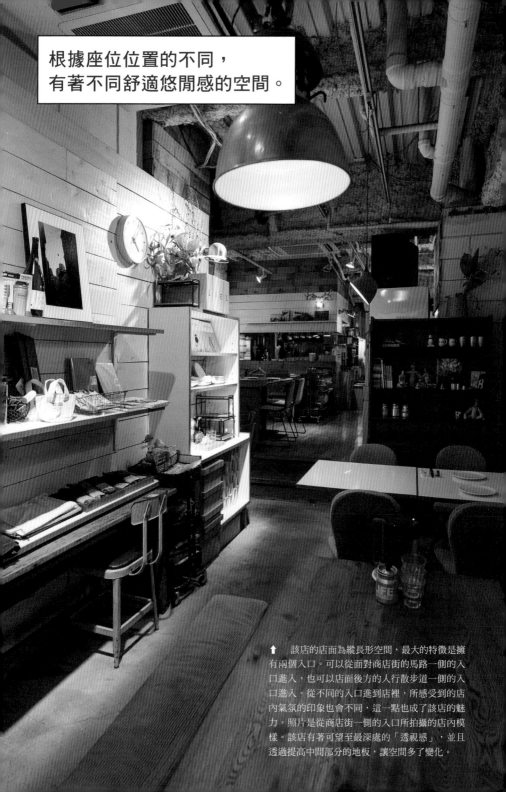

根據座位位置的不同，
有著不同舒適悠閒感的空間。

↑ 該店的店面為縱長形空間，最大的特徵是擁有兩個入口。可以從面對商店街的馬路一側的入口進入，也可以店面後方的人行散步道一側的入口進入。從不同的入口進到店裡，所感受到的店內氣氛的印象也會不同，這一點也成了該店的魅力。照片是從商店街一側的入口所拍攝的店內模樣。該店有著可望至最深處的「透視感」，並且透過提高中間部分的地板，讓空間多了變化。

⬆ 該店在開業時就以DIY的方式來裝修店鋪，
之後細節部分的改裝也都是自己來，現在一
樣是如此。坐的位置不一樣，所看到的風景
也不同，每一次來到店裡都能夠以不同的心
情享用餐點。「LIFE」的空間中存在著這樣
的樂趣以及悠閒舒適。該店也會利用店內空
間舉辦LIVE等活動或是工作坊。這一份經營
策略也拓展了人與人之間的聯繫。

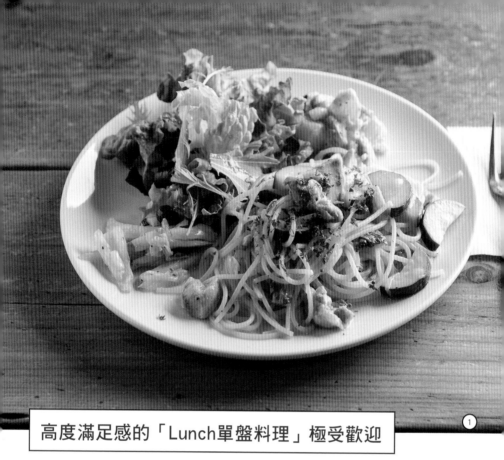

高度滿足感的「Lunch單盤料理」極受歡迎

①

平日的午餐時段大約有60～70人，假日則是80人左右，該時段所提供的售價1080日圓的「Lunch單盤料理」有著極高的人氣。「Lunch單盤料理」有「義大利麵Lunch」、「飯食Lunch」、「湯品Lunch」及「帕尼尼三明治Lunch」等等，皆附沙拉及兩種熟食。一個盤子就裝滿了高滿足感的餐點內容，像是義大利麵也是每天都提供不同的內容，讓客人吃不膩。兩種熟食都是由相場先生在　木縣經營熟食店的父親相場三郎先生製作，在「LIFE」各個店鋪及系列店鋪中皆有使用。就連比薩的麵團也都是由三郎先生事先備好，然後配送至各個店鋪，從　木縣支援著這間「LIFE」。照片為採訪時的「Lunch午餐單盤料理」。照片❶為以雞腿肉與櫛瓜製作的義大利麵，照片❷為以煙燻鮭魚、酪梨、奶油起司為內餡的帕尼尼三明治。兩種熟食時則是馬鈴薯沙拉與涼拌白菜。

↑　相場先生（中間）與「LIFE」的員工。自左邊起為佐藤純先生、成田航平先生、木村志津菜小姐、青木美惠子小姐。「相場先生沒有什麼社長的架子，感覺與我們之間的距離很近」，從員工所說的話也能看得出相場先生非常重視與員工之間的交流。不將自己的想法強行加諸在他人身上，而是「讓對方也能接受」。還有「『傳達出自己的想法』取代『對員工發脾氣』」，這也是相場先生一直以來都在注意的事。

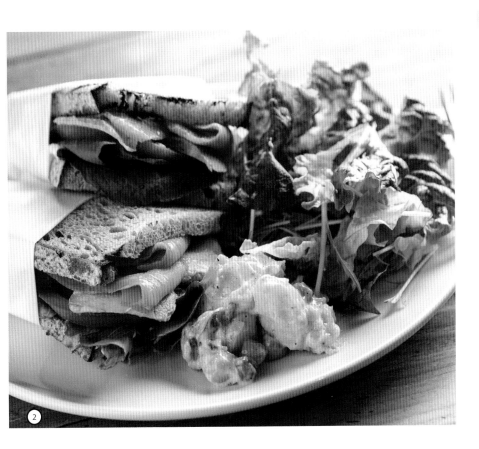

②

← 該店製作的「年表」的一部分。2003
年開業，2009年因緣際會在新潟市開了
分店「LIFE 新潟店」。2012年隨著店內
員工的增加，因此在東京參宮橋開了
「LIFE son」。「LIFE son」與使用天然
酵母的麵包店「TARUI BALERY」共享同一
店面，這樣共享店鋪的風格也引起了討
論。2014年時，在神奈川・辻堂的「湘
南T-SITE」也開了分店「LIFE sea」。另
外，相場先生也參與了餐飲店的加盟創
業。2016年時，加盟了販售加拿大產三
元豬肉的公司「HyLife」的直銷特展商
店「HyLife Pork TABLE」。

※價格已含稅

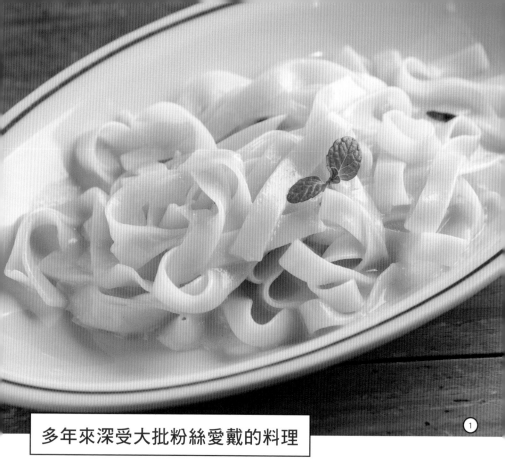

①

多年來深受大批粉絲愛戴的料理

晚上的固定菜單中，有許多道都是多年以來累積了許多人氣的料理。圖片①為售價1240日圓的「檸檬薄荷奶油生義大利麵」，便是其中一道代表。這款義大利麵是相場先生在義大利求學時代所遇見的義大利麵，雖然非常簡單，但檸檬、奶油與薄荷組合出令人上癮的美味。即使是自己在家裡製作，也是一款重現度極高的義大利麵，因此這一道料理在相場先生擔任講師的料理教室中也大受好評。圖片②為「LIFE特製千層麵」，1550日圓，這是一道將「高生產率」列入開發考量，有著該店特色的魅力料理。這並不是一片一片堆疊而成的千層麵，而是將拌上了奶油白醬的筆管麵疊在義式肉醬上。比起使用一片片的麵皮堆疊而成，這款千層麵更容易製作，同時也是一道具有原創性的千層麵。照片③為「章魚卡爾帕喬」，1400日圓，是採訪時的手寫黑板菜單。從前該店較少使用鮮魚，最近開始以手寫黑板菜單等方式供應，成為了該店新魅力之一。

③

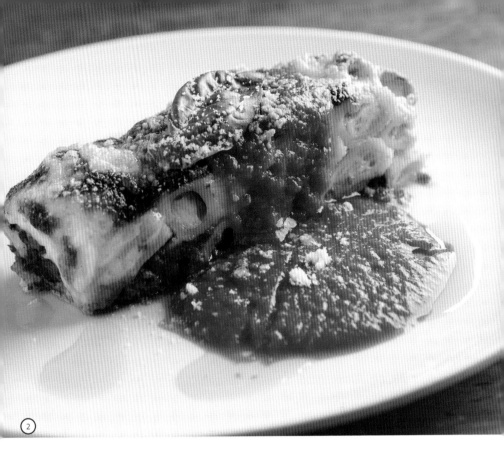

②

◉其他的主要菜單

・托斯卡納前菜拼盤…1650日圓
・燒烤自製香腸…1550日圓
・柚子胡椒風味的
　和風培根蛋汁義大利麵…1650日圓
・燒烤牛外橫膈膜肉
　M SIZE…2260日圓、L SIZE…2680日圓
・燒烤HyLife豬肉
　200g…1480日圓、300g…2160日圓
・各種比薩
　S size…900日圓、M size…1500日圓
　（田園風比薩、伸斯麥比薩、
　Vegetari Manna比薩等等）

CHECK!

因應需求加上變化

該店的固定菜單內容雖然不會頻繁變更，
但也會因應需求而增加一點變化。例如：
在採訪時的最新固定菜單當中，將先前僅
有單一尺寸的比薩新增至兩種尺寸，肉類
料理也可以根據肉量來選擇。該店的菜單
雖然是以大份量為特徵，卻也用心地新增
尺寸之分，讓客人更方便點餐，特別是比
薩新增的S size大受好評。

※價格已含稅

簡單易懂又有品味的促銷手段

有效實施促銷，並達到吸引顧客效果，這也是該店的特徵。該店的促銷手段，是完美兼顧簡單易懂以及時尚品味的設計。圖片❶為午餐時段推出的優惠。設定自週一至週五都有的當日限定優惠。圖片❷也是午餐的優惠，是該店常客熟悉的集點卡。集滿12個印章之後，即可優待一份「Lunch單盤料理」。❸對於尚未得到集點卡的新客人，則會給予免費飲料券。例如：可與午餐搭配成組合餐的熱咖啡通常為220日圓，持有免費飲料券即可免費享用熱咖啡。免費飲料的優惠券同樣有提供給常客。該店從一開始就未將「Lunch單盤料理」搭配上飲料，飲料基本上都要另外點，透過這樣的設定，讓免費飲料的優惠成為有價值的促銷之一。

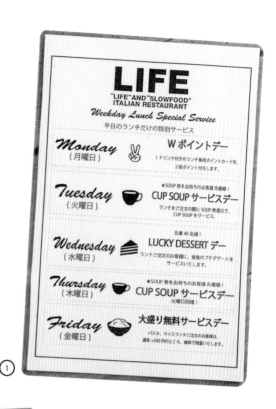

①

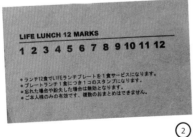

②

③

製作與食物相關的
小物、時下流行的物
品，並放在店裡進行
販售。相場先生也出
版自己的著書。在開
業第十年時，整理了
至今為止的開店相關
事物，出版了《如何
開一家世界上最舒適
愜意的店》（世界で
いちばん居心地のいい
店のつくり方）（筑摩
書房出版），以及其他
本著書。

淡季時吸引顧客上門的折價優惠券

　該店也會發放可在晚上使用的折價優惠
券。例如：1～2月是餐飲店的淡季。因此該店
就會發送折價優惠券給在12月光顧的客人，以
達到1～2月吸引顧客上門的目的。淡季時店
內熱鬧的樣子非常引人注目，進而能夠吸引
更多客人上門。折價優惠券的促銷發揮了如
此的效果，同時表達了對於常客的感謝心意。

CHECK!

讓工作與生活都在同一個地方，深深扎根在地。

開了這間「LIFE」之後，相場先生也
搬到附近居住。後來孩子出生了，在
當地認識的朋友也越來越多，這間
「LIFE」也就成為了一間更加深根在
地的店。實際上，當地認識的朋友也
經常來這間店舉辦小酌會、媽媽會等
等。「工作與生活都在同一個地方，這
樣真的還不錯」。這是相場先生在至今
為止的經營上所獲得的實際感受，對於
要離開這間店獨立自主的員工，他也會
像這樣地給予建言。

※價格已含稅

紅茶専門店ディンブラ

◉神奈川・藤澤市

SHOP DATE

地址：神奈川県藤沢市鵠沼石上2-5-1 2F
電話：0466-26-4340
營業時間：10:00〜19:00
公休日：週二
每人平均消費：1100日圓（內用）

38坪・43席

靠著「現烤格子鬆餅」與「紅茶」這兩項商品，
建立起該店的聲譽，不論是招攬客人，
還是販售茶葉，都發揮了強大的力量！

「紅茶專門店ディンブラ」的老闆磯淵　猛先生，是日本研究紅茶的第一把交椅。著書超過40本，從演講、研討會，至經營顧問、開店加盟都能看到他的活動身影，也親自經手以斯里蘭卡茶葉為主的紅茶進口、批發。自28歲的磯淵先生開業至今已將近40個年頭，「紅茶專門店ディンブラ」的人氣依舊不墜。本書中將要挖掘出這間店創造魅力的祕訣。

「紅茶專門店ディンブラ」在1979年時於神奈川縣的鎌倉開幕。該店在鎌倉經營了十五年之後，1994年搬遷至藤澤市，一直到今日。

該店的位置就在距離藤澤站約600公尺的大樓二樓。儘管這裡肯定稱不上是一個開店的好地點，但在擁有43個座位的店內，經常連著好幾天都是客人們在店裡熱熱鬧鬧的樣子，而到了周末時，店裡頭也會有不少等待入座的客人。而且，除了光顧此店用餐的客人，也有許多客人是為了購買紅茶茶葉而來。不論是吸引顧客上門，還是進行茶葉的販售，都發揮了強大力量，這就是「紅茶專門店ディンブラ」。

那麼，這一份強大的力量是如何建立起來的呢？第一個重點，是將「現烤格子鬆餅」當作招牌商品。或許有人會認為「既然是紅茶專賣店，那首先考慮的不應該是紅茶嗎？」，但要開一間店可就不是這套做法。磯淵先生說了椅下的這一番話。

「會來餐飲店消費的客人，基本上目的都是『吃』。客人都特地來到店裡了，那麼首先有沒有好吃的食物就是最重要的，其次才是飲料。紅茶專賣店最想要賣出去的當然還是紅茶，但是必須優先列入考慮的，其實還是『吃』的餐點。不論是甜點還是鹹食都好，最重要的並不是頻繁增加種類，而是要打造出能跟別人誇口『這可是不輸任何人』的商品。對於想要經營紅茶專賣店的人，我最先問他們的也是『你最想要賣的食物是什麼？』。想開紅茶店的人無論如何都很容易只將目光擺在紅茶，但我還是會建議他們首先應該要認真設計出『餐點』的菜單，然後才是紅茶菜單」。

集中火力在同一項，
持續地精益求精，
成為多年來屹立不搖的超強商品！

最想要在自己的店裡販售的「食物」，磯淵先生選擇了「現烤格子鬆餅」。格子鬆餅與紅茶的搭配度好，「現烤」的美味則造就了其魅力，從在鎌倉開業以來，該店就一直將格子鬆餅當作店裡的招牌商品。開店至今已雖然將近40年，但透過持續打磨格子鬆餅的魅力，使格子鬆餅仍有著不墜的人氣。

格子鬆餅的麵糊配方，至今已改良了數十次。現在的格子鬆餅有著符合時下輕食潮流的清爽口味，同時也費了一番心思讓吃起來的口味更好。鬆餅入口之後融化的味道清爽不甜膩，是該店引以為傲的特點。以前會將格子鬆餅裝盤後會再放上乳瑪琳，現在則是改成了德文郡奶油（P150圖片）。德文郡奶油柔軟綿密，在嘴裡融化之後的口感也相當不錯，使格子鬆餅擁有更加充實的味

道。

另外，該店也用心製作季節性的格子鬆餅，使用了草莓、蘋果、南瓜等當季食材。例如：採訪時的「草莓格子鬆餅」並不是使用生鮮草莓，而是淋上了自製的草莓果醬。雖然做出這個味道挺費時又費工，但也強化了格子鬆餅的原創性。

「決定好一項想賣的『餐點』。這就是商品的起點，而且最重要的是集中火力在這項商品，並且持續地精益求精。不能夠覺得『這樣就很好』，要隨著時代持續地打磨商品，我認為這才是能夠長久受到客人支持的祕訣」（磯淵先生）。

該如何增加茶葉的買客？
是紅茶專賣店穩定經營
與成長的關鍵！

從「紅茶專門店ディンブラ」的入口進來之後，映入眼簾的就是茶葉的販售部。這裡是成為推動外帶茶葉銷售的原動力的「紅茶店的門面」。

「雖然客人因為餐點而光顧本店也很重要，但是店裡的座位已經無法再增加了。不過，茶葉的販售反倒是節節攀升，有可能再持續拓展。若是店的生意做得好的話，也能夠賣起茶壺等物品，如此一來，即使只有一間

店鋪也一樣能提升企業性，經營就能夠穩定」（磯淵先生）。

該如何增加茶葉的買客？這是紅茶專賣店要穩定經營與成長的關鍵，因此將茶葉販售部變成是讓這間店更具魅力的「門面」，就成了最重要的事情。

該店的茶葉販賣部掛著一面大大的「新茶」介紹板。店內販售的茶葉每年都會有三次成為「新茶」，每一次都會加上磯淵先生的鑑定評語。磯淵先生會盡量不在評語中使用太專業的鑑定用語，以簡單易懂的方式來呈現。

不論過去還是現在，
一直不變的重視，
就是創造出
「與客人之間的連接點」

該店還會製作一目瞭然的「味道」、「香氣」、「茶色」評價表，用心地讓任何人都看得懂紅茶的特徵。此外，該店還會與客人寒暄「您喜歡喝紅茶嗎？」、「前段時間真是謝謝您了」等等，透過像這樣的交流，來守護著最重要的「與客人的連接點」，並增加了上門的顧客。

在客人挑選茶葉時，該店都會因應客人的希望，提供不限種類的免費

紅茶試飲。「免費試飲並沒有什麼特別，這是客人們的權利。能讓客人找到自己喜歡的紅茶，那才是最重要」（磯淵先生）。

此外，現在透過網路訂購的茶葉訂單也越來越多，該店在郵寄茶葉時必定會附上手寫的感謝卡。這一點表現出該店重視著與網購客人之間的「連接點」。

「員工們都會分工幫著我一起寫這些數量頗多的感謝卡。雖然是一件累人的活，但店家覺得的麻煩事卻是能使客人開心的舉動，這是任何時代都不變的」（磯淵先生）。在「紅茶專門店ディンブラ」多年來持續受到支持的祕訣之中，也包含了經營餐飲店的普遍成功重點。

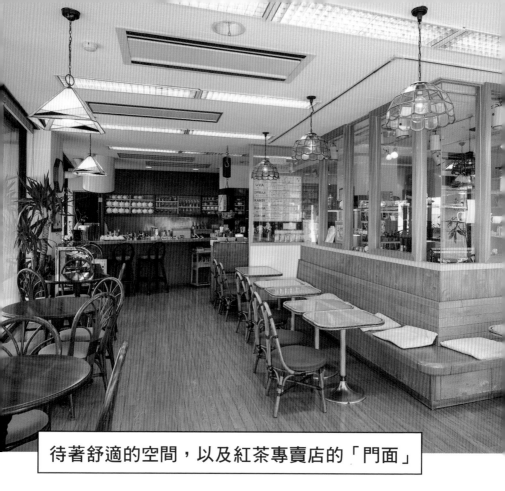

待著舒適的空間，以及紅茶專賣店的「門面」

↑ 落腳在大樓二樓的店舖規模為38坪，在這個搭配上43個寬敞座位的舒適空間內，也同時設置了約3坪大的販賣部（照片右方）。作業區（照片上方）則設計成可清楚看見如何沖泡紅茶的開放式空間，在開設「紅茶教室」時也經常使用到這個區域。

➡ 日本紅茶研究的第一把交椅，也是該店老闆的磯淵 猛先生。磯淵先生大學畢業後進入大型貿易公司上班，在從事貿易事業時，迷戀上了紅茶的魅力，並在鎌倉開了這間「紅茶專門店ディンブラ」。位於鎌倉的店面是一間十坪大的小規模店，由磯淵先生一人沖泡紅茶、製作格子鬆餅，磯淵先生就是以此模式經營起這間店。在這間店剛開業的時候，磯淵先生一年大約開設了70～80次的紅茶教室，慢慢地增加客人，讓這間店的經營步上了軌道。該店在1994年搬遷到藤澤，包含了在鎌倉開店時的顧客在內，多年以來一直都受到大批粉絲的支持。

↑　進到店內之後，最先映入眼簾的是該店的茶葉販賣部。這裡是該店的「門面」，將與客人在此的溝通交流看得比任何一切都來得更重要，使茶葉的買客越來越多（照片中的人是店長廣田理沙小姐）。每一種茶葉都能以100g為單位購買。

← 板子上所寫的內容，是該店所販售的斯里蘭卡（錫蘭）茶葉的產地名。在同一個產地就有超過七十處的茶園。茶園與採摘茶葉的時間不同，紅茶所具備的特徵也會不一樣，因此該店一年都會介紹三次「新茶」，每一次都會將鑑定評語以及評量表張貼在板子上。該店也準備了發放用的新茶介紹單，在這張單子上整理出所有的新茶內容。

使用當季食材製作的格子鬆餅超級受歡迎

　　↑　在各種格子鬆餅的變化版本當中，評價特別好的一款就是季節格子鬆餅。採訪時的季節鬆餅為「草莓格子鬆餅」，750日圓。將自製的草莓果醬、冰淇淋隨著新鮮的草莓一起放在鬆餅上，再淋上草莓糖漿。草莓糖漿也是該店自製，是由草莓果醬煮成的糖水加上紅茶等製作而成。為了讓這款格子鬆餅的風味更好，還使用了薰衣草汁等素材提味，靠著費時又費工的美味，加強了鬆餅的商品力。冰淇淋同樣是使用溶化後清爽不甜膩的上等冰淇淋。

CHECK!

格子鬆餅店才有的變化版本

「現烤格子鬆餅」的選項除了P150照片中所介紹的售價680日圓的「德文郡奶油茶香格子鬆餅」以及季節限定格子鬆餅之外，還有「小倉紅豆奶油格子鬆餅」、「巧克力格子鬆餅」、「白蘭地格子鬆餅」等等，售價為750日圓。P157介紹使用鬆餅機製作的熱烤三明治，則有使用醬油味貝柱、青海苔等食材做成內餡的「海鮮熱烤三明治」，以及使用起司與小黃瓜的「起司&小黃瓜combo」等等，售價為980日圓。該店相當重視「像個鬆餅店的樣子」，同時也用心良苦變化出多種口味。

←「英式午茶Cream Tea組合」，1100日圓。說到英式下午茶，那就要以「奶茶」與「司康」來享受這般傳統風格。該店自製的司康，是根據維多利亞時代的配方製作而成，並沾上德文郡奶油與原創的果醬享用。

↓ 將格子鬆餅與三明治放在同一個盤子上享用的「Special」，1200日圓。三明治為熱烤三明治，是使用格子鬆餅機烘烤而成。照片中的熱烤三明治（照片下方）所夾的內餡是以絞肉及蔬菜製作，並且調味成辣醬風格。

↑ 廚房裡擺了兩台鬆餅機。不只是格子鬆餅，就連熱烤三明治也是使用這台鬆餅機來製作。熱烤三明治是將兩片切成薄片的英式脆皮土司夾上內餡，再放進鬆餅機烘烤而成。

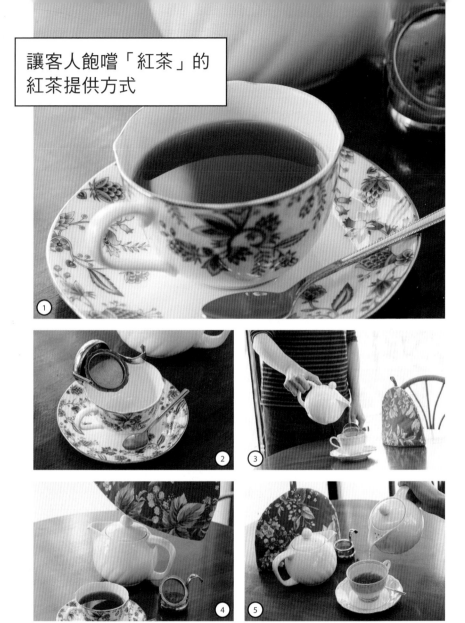

讓客人飽嚐「紅茶」的
紅茶提供方式

❶端上桌時是以茶壺裝著份量約兩杯半的紅茶。照片中的紅茶為「汀普拉紅茶」，580日圓，這款紅茶的名稱也是該店的店名。此款紅茶具備著色、香、味這三大要件，作為斯里蘭卡的代表性紅茶而聲名遠播。　❷❸第一杯紅茶會由店員倒入茶杯中。如果是點「奶茶」的話，則是先將鮮奶倒入杯中，然後才注入紅茶。　❹倒好第一杯紅茶之後，會先用保溫罩蓋住茶壺。　❺店員會在適當的時機點送來熱水壺。由於第二杯之後的味道會變得比較濃，因此可加熱水調整至喜歡的濃度。透過這樣的流程讓客人品嘗紅茶，店員接待客人時也會比較容易與客人對話。該店所珍惜的這項互動，也是讓粉絲越來越多的祕訣之一。

6

7

8

❻❼在該店的販賣部中，販售著以茶壺、茶杯為首的各種與紅茶相關的物品。商品的種類會隨著季節更換，讓經常光顧的客人也不會覺得一陳不變。當店內客滿時，也有許多等待入座的客人會到販賣部逛逛。而該店也會提供免費的紅茶給正在販賣部逛逛的客人。免費提供的紅茶也一樣是使用茶杯盛裝，而不是免洗紙杯，因此許多客人都很感謝店家提供了這份用心的款待。 ❽販賣部中同樣有販售磯淵先生的著書。最近（採訪時）出版的書籍有「精品紅茶學：「午後　紅茶」顧問，40年紅茶研究心得」（誠文堂新光社）、「紅茶手帳（暫譯）」（POPLAR新書）等等。磯淵先生的著書超過了40本，從以「『跳躍』（茶葉上下滾動的狀態）」為始的美味紅茶的基礎沖泡方式，到關於全世界都喜愛的紅茶的歷史都有，從中能夠學習到關於紅茶的一切知識。

郵寄茶葉時附上的手寫感謝卡

該店在郵寄透過網路等方式下單的茶葉時，還會附上手寫的感謝狀。在長年購買茶葉的客人之中，也有不少的客人是因為搬到其他地方才改用郵寄的方式來購買茶葉。即使無法直接與客人面對面，還是能透過附上的手寫感謝卡，繼續傳達感謝的心意。

 ·············▶

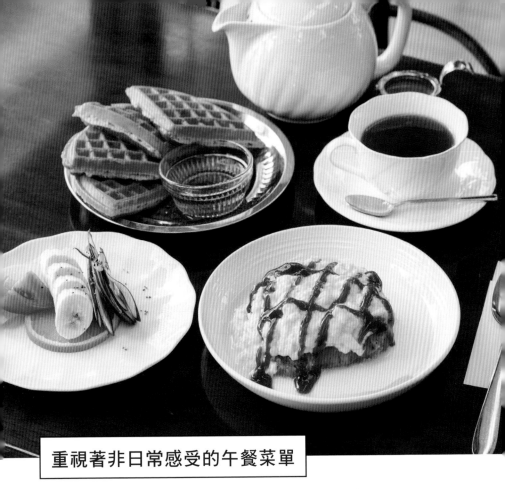

重視著非日常感受的午餐菜單

⬆ 為了讓家庭主婦等等的女性客人感受到非日常的魅力，因此午餐菜單的內容也都是具有創造性的餐點。這一份「Taylor's lunch」，1100日圓，是一份將以馬鈴薯為主食材做成的「斯里蘭卡風歐姆蛋」，搭配上格子鬆餅一起享用的餐點。格子鬆餅會附上以紅茶製作的糖漿。位於斯里蘭卡的努沃勒埃利耶地區不僅生產紅茶茶葉，也是馬鈴薯的產地，這一份「斯里蘭卡風歐姆蛋」就是以當地的料理為基礎所設計出的料理。這一份午餐的名稱則是取自人稱「錫蘭紅茶之父」，詹姆士·泰勒（James Taylor）之名。

CHECK!

「Tea with Milk」與「Black Tea」

只有在日本才會將奶茶稱為「milk tea」、紅茶稱為「straight tea」，原本的名稱應該是「Tea with Milk」與「Black Tea」。磯淵先生說：「因為外國客人也越來越多，所以我個人也希望能讓更多日本的人知道原來的名稱」。此外，該店的「Tea with Milk」所使用的鮮奶，是英國等地主流的低溫殺菌鮮奶。使用低溫殺菌鮮奶的「Tea with Milk」有著清爽不甜膩的味道，好像能夠消除甜點或餐點裡的油脂，因此很適合搭配餐點一起享用。

⬆　午餐菜單中的「咖哩湯&司康」，　1100日
圓。不使用白飯，而是將「南瓜司康」與咖
哩組合在一起，提高了其創造性。該店的咖
哩也是混合了斯里蘭卡的香料製作而成，獨
樹一格的味道大受好評。該店的咖哩不使用
大蒜，而改用了大量的孜然，創造出餘韻無
窮的美味咖哩。

➡　定期舉行紅茶相關的活動。該店除了紅茶教
室以外，也會舉辦斯里蘭卡之旅，「Sunday Tea
Time」也是頗受歡迎的例行活動。與磯淵先生的
講座共同舉辦，可以享受到紅茶及美食的
「Sunday Tea Time」，每次都會有許多來自遠
方的參加者。

※價格已含稅

CASE
14

素敵屋さん

◉埼玉・崎玉新都心

SHOP DATE
住所：埼玉県さいたま市大宮区北袋町1-147
電話：048-644-9961
營業時間：11:30～14:00（最後點餐時間）
　　　　　17:00～21:00（最後點餐時間）
公休日：週三、每月第三個週四
每人平均消費：白天1700日圓、晚上3300日圓

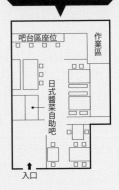

20坪・26席

吧台區座位		作業區
	日式醬菜自助吧	

↑
入口

肚子填飽了，內心也滿足了，
一間令人記憶猶新的店。
靠著這般魅力，
超過三十年都還是一直「還想再去吃的店」。

由餐廳及藝廊形成一個「村落」的「Alpino村」，「素敵屋さん」就在這個村子裡。自1986年開店以來已超過30年，是一間人氣不墜的日式洋食餐廳。「肚子填飽了，內心也滿足了」。靠著這一份魅力，一直都是一間讓當地的人都「還想在去吃的店」。那麼就來介紹該店的強大創店之道。

「素敵屋さん」位於自埼玉縣，從埼玉新都心站徒步大約要7～8分鐘。欅樹與各季節花卉都帶給人深刻印象的「Alpino村」，營造著能使遊客的內心平靜且帶有風情的氛圍，每一間店家都靜靜地佇立於此，迎接客人的到來（P173有各店家的照片介紹）。在網站首頁的「alpino's Roots」中，也有著這個村子的歷史介紹，介紹內容如下。

「1969年4月25日，獨棟歐風餐廳alpino呱呱墜地。過了十年，長大成為一間法國料理餐廳。此時，為了回應義大利麵的要求，在〈すぱげってえ屋さん〉後來又開了〈イタリア料理イルクオーレ〉。以當時店內頗受

歡迎的手工製作蛋糕為契機，也誕生了〈お菓子屋さん〉，製作出美味的法式薄餅。再來登場的就是回應飯食黨需求的〈素敵屋さん〉。在許多的客人的呵護下成長，才成為了現在的Alpino村」。

如同網頁的介紹，最早開業的「Alpino」在2019年迎來五十周年，有著引以為傲的悠長歷史。Alpino的代表取締役會長阪泰彥先生是「Alpino村」的村長，阪先生在自家住宅開了這一間店，成了「Alpino村」的起源，法國料理的名主廚，鎌田守男先生則是自1977年起擔任料理總長。

在訪問「素敵屋さん」時，與我們對談的是阪會長的夫人，同時也是專務取締役的阪都司子小姐。阪專務說：「我從前也曾嚮往過法國料理，日式洋食也是我再熟悉不過的料理，這一間店就像是我的根本的一部分」。「素敵屋さん」扮演著「Alpino村」當中回應「飯食黨」需求的腳色，多年以來深受大批粉絲的愛戴。

「日式洋食、白飯與日式醬菜」。
這一份美味，
網羅了不分男女老少的人氣

「素敵屋さん」是一間因為燉牛肉、漢堡排等料理而大獲好評的日式洋食餐廳，P168及其他頁的照片分別有介紹燉牛肉、漢堡排等料理。在「Alpino」磨練過手藝的主廚們，都擔任過該店各屆的料理長，傳承著費時又費工的日式洋食的美味。除此之外，該店自開業以來就對自家製的白米所煮出來的美味白飯特別講究，店內不提供沙拉吧，而是從日本各地網羅各種日式醬菜，提供了「日式醬菜自助吧」。讓美味的白飯配著醬菜，再與費時費工的正宗日式洋食一起享用，這樣獨樹一格的作風，得到了不分男女老少的支持。

而且，以擁有百年歷史的倉庫當成店面的這個空間，同樣也頗具名氣。店門口的前方，是被花草樹木所包圍的枕木步道，這也勾引起來店客人的非日常感受。座位區中使用了由工藝家所創作的七葉樹一枚板的桌子等等，隨著時間的經過，增加了店內氛圍的趣味。

該店如其名，以「絕佳的料理與空間」創造出「肚子吃得飽，內心也滿足」的高度滿足感，出現在日式洋食餐廳裡的令人驚喜的日式醬菜吃到飽、各種用於餐具食器或者裝飾的工藝家作品，都使該店成為了「令人記憶猶新的餐廳」。多年來都不曾失去這份光輝，是因為他們非常重視這一份「真正的東西」的想法，以及「Alpino村」一直以來培育料理人及服務員的努力。

好像是一直在做同樣的事情，
但其實一直都在進化。
工藝家的作品，
成了員工們的成長糧食

例如：餐具食器使用了工藝家的作品，這樣做並非只是為了讓客人覺得賞心悅目而已。

「我們所提供的料理也要非常美味，絕不能遜色工藝家這麼棒的作品」，這樣的想法也成為了員工們成長的糧食。

阪專務這麼說：「多年來一直保持著來往的這些工藝家，雖然他們做出來的容器都是同一種設計，但是每一次請他們製作時，都能夠感覺得到進化。我認為，看起來每一天都是在做同樣東西的料理也是如此。每兩年一次與這些工藝家見面時，我都希望我們彼此都有進化。而這份想法也都鼓舞著我們」。

另外，阪專務還說：「對於事物

164

有所意識，是非常重要的一點」。例如：「素敵屋さん」會在桌子上擺著讓客人自由寫下感想的筆記本，店員們看過之後就會蓋一個刻有「素敵」兩字的印章。有時候，阪專務會看到新進員工就像是機器一樣在蓋著印章，這時她就會告訴員工「在你覺得特別有感受的句子或是圖片的地方蓋章」。因為透過這樣「有意識的動作」，所以讓蓋印章不再只是單純的「作業」而已。

不論再好的服務，如果沒有心的話，那麼就不會是真心誠意的款待。「對事物有所意識」這一個想法，最重視的就是這一份關於心意的部分，也因為該店奉行的正是這樣的服務態度，所以才能稱得上是一間「不只肚皮飽了，就連內心也都滿足了」的餐廳。

員工的強烈意識、深度思考，更加深了料理與空間的魅力。

「素敵屋さん」所提供的日式洋食餐點，擁有許多資深的粉絲。「珍惜著一直不變的美味，同時也注意要推出自製點心等具有驚喜的新品」，這一番話出自該店的料理長，藤田雅史先生。即使長年以來的菜單好評不斷，但也不安溺於現狀，而是注意要更加用心與創新，這一份的強烈意識便體現在這

一句話當中。

另外，店內也會不經意地張貼著關於開在院子裡的季節花卉的說明。從手寫的文字敘述，就能感受到該店傳達出「希望透過這些季節花卉，讓客人的心情更加美好」的想法。儘管店還是一如往常地佇立在此，但透過感受季節的更迭，對於客人來說，每一回的用餐所留下的印象都更加深刻。

店員的強烈意識、深度思考，都讓這間店成為「令人記憶猶新的餐廳」，這也是該店一直都是一間「想要再去吃的店家」的祕訣。

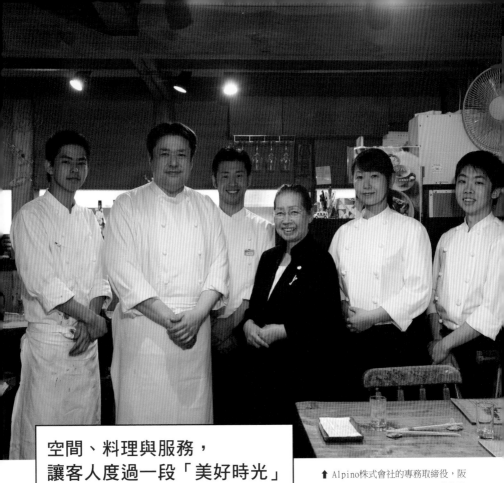

空間、料理與服務，
讓客人度過一段「美好時光」

↑ Alpino株式會社的專務取締役，阪司都子小姐（右三），以及「素敵屋さん」的料理長藤田雅史先生（左二）、員工們。阪專務說：「希望透過空間、料理與服務，讓客人度過一段『美好時光』，變得有精神之後再離開。我們一如以往所重視的，就是這一份心意」。

← 店內貼著關於開在院子裡的季節花卉的說明。照片為採訪時的花卉「三月之花，銀荊」的說明。以手寫的方式整理下關於此花卉的知識，從這份用心也能感受到該店的款待心意。

↑ 以擁有百年歷史的倉庫當成店鋪。鋪設到
入口前的枕木有著風情，庭院裡的花草樹木
也都讓來店的客人賞心悅目。

→ 以日本七葉樹做成一枚板的桌子，以及
使用臼做成的椅子，這些都是出自藤本勳先
生（兵庫縣）的創作。在其他的器具或裝飾
上，也使用了許多件工藝家的作品，打造出
該店「最棒的空間」。

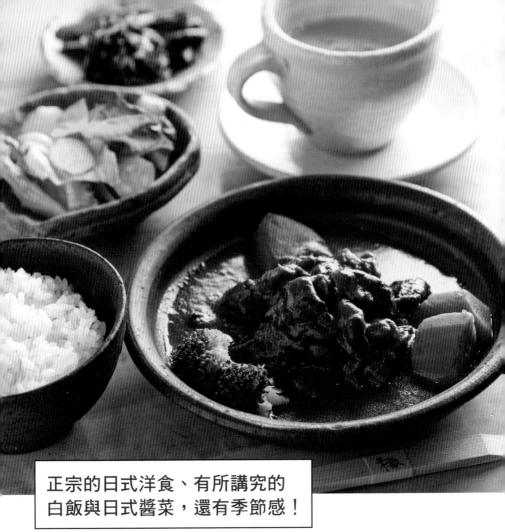

正宗的日式洋食、有所講究的
白飯與日式醬菜，還有季節感！

↑ 「燉牛肉午餐」，1900日圓。燉
牛肉使用日產牛的五花肉，與多蜜
醬或紅酒、馬鈴薯、香味蔬菜一同
慢火燉煮，並且放置一個晚上。完
成後的味道與白飯非常搭配，是多
年來的看板商品，並且擄獲了大批
客人的心。午餐當中除了白飯與「
自助日式醬菜吧」之外，還會附上
湯品與沙拉。湯品是使用當季的食
材製作，採訪時的湯品為「青豆濃
湯」。

CHECK!

「素敵屋便當」也大受好評

該店也會將「燉牛肉」、「牛排丼（素敵
丼）」當成「素敵屋便當」的菜色，以外帶的
方式販售，而且還獲得了頗不錯的評價。該店
有時候會因為會議等場合而接到20～30顆左
右的外帶便當訂單，所以有些客人是「因為這
顆便當而知道了素敵屋さん」，這一份外帶服
務也讓該店獲得了新粉絲。

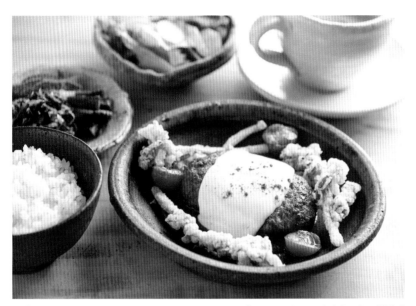

↑「漢堡排午餐」，1700日圓，根據時期而變化內容的「季節漢堡排」限定十份販售。採訪時的漢堡排內容加上了酥炸油菜花，增添春天的感受，淋上多蜜醬＆奶焗醬的雙重醬料，也讓這道料理更具魅力。

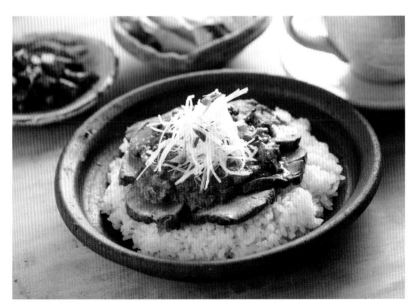

↑「牛排丼（素敵丼）」午餐（1500日圓）同樣頗受歡迎。以特製醬油為基底，加上炒洋蔥的甘甜與嫩煎蘑菇的鮮味所製作出的醬汁，更凸顯出食材牛臀肉的好，獲得了「好吃到讓人不停地扒飯」的評價。

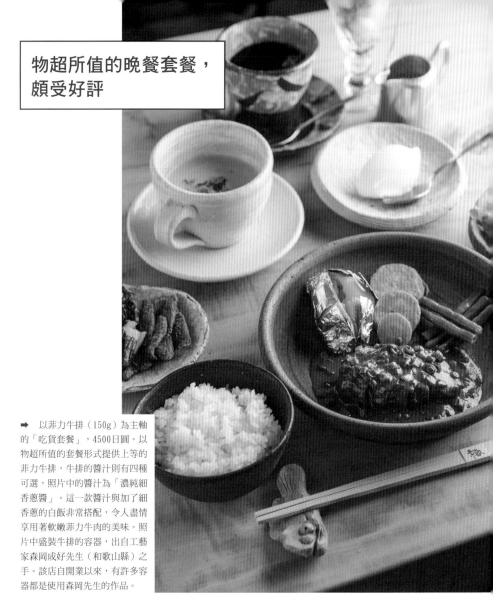

物超所值的晚餐套餐，頗受好評

➡ 以菲力牛排（150g）為主軸的「吃貨套餐」，4500日圓。以物超所值的套餐形式提供上等的菲力牛排，牛排的醬汁則有四種可選，照片中的醬汁為「濃純細香蔥醬」。這一款醬汁與加了細香蔥的白飯非常搭配，令人盡情享用著軟嫩菲力牛肉的美味。照片中盛裝牛排的容器，出自工藝家森岡成好先生（和歌山縣）之手。該店自開業以來，有許多容器都是使用森岡先生的作品。

❶白飯使用新潟產的越光米。每天以自製米現煮而成的白飯的美味，同樣獲得好評。 ❷該店也準備了玄米飯，可根據個人需求將白飯換成玄米飯，客人們也都很喜歡這一項服務（數量限定）。

↑「素敵屋さん」的名產「日式醬菜自助吧」。該店的日式醬菜都是由阪專務自全國各地網羅而來,並長時段供應13~14種醬菜的其中三種醬菜。在隔壁「ギャラリー樟楠(くすくす)」裡面的販售部「逸品屋さん」,也開始買得到這些日式醬菜。

努力研發出新滋味的自製甜點

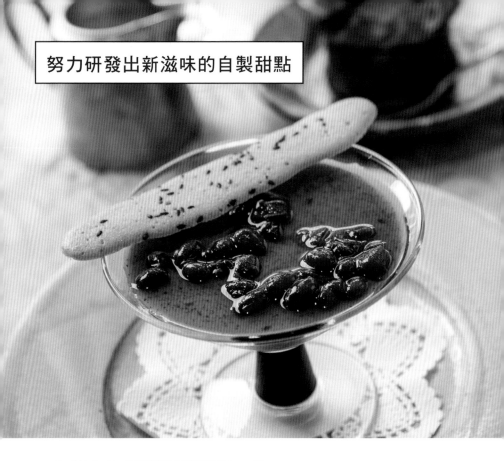

↑ 「Alpino村」雖有蛋糕店「お菓子やさん」，但各個餐廳供應的甜點都是各店自製的。照片為「黑芝麻法式杏仁奶凍」，540日圓，使用了大納言紅豆與卡魯哇咖啡利口酒，製作出這一款全新滋味的法式杏仁奶凍。

座位上擺著筆記本，讓客人自由寫下感想。店員閱讀之後，會蓋上刻有「素敵」兩字的印章。

CHECK!

「從客人身上學到的經驗」是我們的財產

「素敵屋さん」的「日式醬菜自助吧」也會供應阪專務親自醃製的米糠醬菜。由於醬菜的內容每天都會變更，因此並不是每一天都有提供米糠醬菜，不過，也有常客要求一定要吃到米糠醬菜。阪專務說：「多虧有著這樣要求的客人，激勵著我們隨時準備好美味的米糠醬菜。我認為，多年來從客人身上學習到的許多經驗，都成為了我們的財產。」

Alpino村

 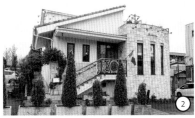

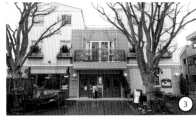

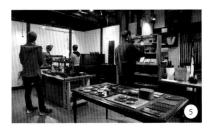 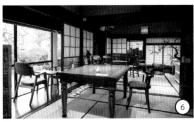

↑「Alpino村」包含停車場（50部車輛以上）在內的佔地面積大約是800坪。「Alpino村」的範圍包夾著「新都心東通」，各店皆在道路的兩旁。 ❶法國餐廳「アルピーノ」。2019年迎接了創業五十周年。　　❷義式餐廳「イルクオーレ」。前身為生義大利麵的專賣店「すばげってえ屋さん」。　　❸一樓為蛋糕店「お菓子やさん」。一樓的後面為「あるびいの銀花ギャラリー」二樓則有結婚會場。　　❹❺❻「ギャラリー樟楠」。展示工藝家的各個作品，也會舉辦各種活動。採訪當時是四月，正好在舉辦為期三天的「日本茶Café」。

可在「Alpino村」各店使用的集點卡。集滿40點以上可享有各種特惠（每1000日圓可集一點），集滿200點就能兌換「アルピーノ」的「Pair dinner」。集點卡無使用期限，讓客人能夠長久使用，從這一點也可以感受跨越世代並深受當地人喜愛的「Alpino村」的作風。

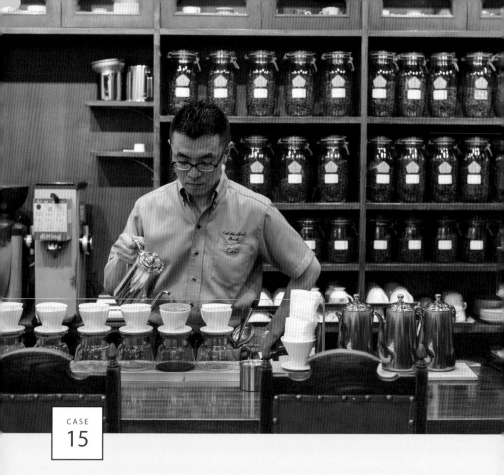

CASE
15

カフェ・バッハ

◉東京・台東區

SHOP DATE

地址：東京都台東区日本堤1-23-9
電話：03-3875-2669
營業時間：8:30～20:00
公休日：週五
每人平均消費：1200日圓※1

26坪・36席※2

➡入口

①收銀台　②蛋糕櫃　③吧檯　④軟墊座位區
⑤烘焙點心區　⑥烤爐　⑦WC

※1. 店內用餐的每人平均消費。有許多客人會在店內用餐，並且外帶咖啡豆或點心。
※2. 製作麵包、點心的設備擺放在該店同棟大樓的二樓，自家烘豆機則是設置在另一棟大樓。

開一間強大的個人咖啡店！
五十年來一直都契合著這個主題，
知名的自家烘焙咖啡店

本書最後登場的店家，是知名的自家烘焙咖啡店「カフェ・バッハ」。該店於2018年正好迎來五十周年，是最早致力於自行烘焙咖啡豆，靠著咖啡創造出巨大價值的咖啡店。「開一間強大的個人咖啡店！」，該店一直以來都契合著此主題，其開店之道濃縮了相當重要的開店策略及想法，很適合用來點綴本書的最後一章。

1968年，「カフェ・バッハ」開在俗稱山谷的東京台東區。該店就從田口讓、田口文子夫婦二人共同打理的一間小咖啡廳開始做起。有許多勞動階層的人都居住在這個地區，該店深耕於此的同時，於1974年開始投注心力在自家烘焙的咖啡豆，之後也增加了自製點心、麵包，確立起該店的人氣。該店成為了一間名揚四海的咖啡名店，上門光顧的不僅是在地顧客，也吸引了全國各地的客人來此。

老闆田口讓先生也是咖啡業界裡的知名傳奇人物。「カフェ・バッハ」多年來一直受到大批粉絲支持的原因無他，正是對咖啡品質的追求。田口先生所提倡的「好咖啡」，指的是「剔除掉蟲蛀豆、發酵豆等瑕疵豆的咖啡豆」、「以恰好的程度與方法烘焙出的咖啡豆，無成色不均或豆芯未烘透等情況」、「剛烘焙好的咖啡豆」，在這一間咖啡店，不論是咖啡生豆或是經過烘焙的咖啡豆，都會以手工一粒粒地進行挑選。

除此之外，「カフェ・バッハ」也是致力於透過各種方式使咖啡更具魅力的創始店家。該店的咖啡種類豐富，擁有各種烘焙程度不一的咖啡豆，從淺度烘焙到深度烘焙一應俱全。該店還提出了結合點心與咖啡的想法，近來的咖啡店也都逐漸採取這些做法，而這都是該店從前就一直在做的事情。該店不僅透過追求高品質咖啡來創造出更大的價值，也透過販售咖啡豆增加營收的方式，在經營方面落實一間強大店家的開店之道，而這個做法的核心，就在於身兼咖啡豆販賣區的吧台座位區。

重視著「更貼近、更接近客人」的待客態度，也讓購買咖啡豆的客人越來越多

「カフェ・バッハ」並沒有使用展示櫃當作販售咖啡的專用區。咖啡豆就裝在玻璃容器中，並且整齊地排列在吧檯座位區後方的架子上，這個吧檯座位區同時身兼販咖啡豆販售區。在吧檯座位區，由店家說明每一種咖啡豆各自的特徵、烘焙程度不同的味道差異之處等等，建立起與客人之間的聯繫，同時也進行著咖啡豆的販售。

而且客人坐在吧檯區前面，就能看到店員以手濾咖啡壺沖泡出一杯又一杯的咖啡。該店萃取咖啡的方式也從法蘭絨濾布手沖咖啡改為濾紙手沖咖啡，這是為了方便客人也能在家中重現出在店裡喝到的咖啡味道。這個吧檯座位區，也就成為了能夠觀賞到現場上演的「美味咖啡沖泡法」的觀眾席。

除此之外，外場員工的接客方式也是重要的關鍵。例如：當店員在帶領客人前往一般座位區的時候，如果客人會盯著吧檯區的展示架上的咖啡豆、萃取咖啡的樣子，那麼這位客人很有可能對咖啡有興趣。店員們這時就會出聲詢問客人「如果方便的話，您要不要坐在比較近的位置上觀看呢？」，並將客人帶至吧檯座位區。

該店便是透過像這樣重視「更貼近、更接近」理念的待客服務，讓購買咖啡豆的客人越來越多。該店一個月的咖啡豆用量大約為3t，以一間咖啡店的用量來說，這是相當驚人的數字。而且大約有80%的咖啡豆都是用於販售，所有賣出的咖啡豆都是來自在店內的面對面販售，由此也能看到這個吧檯座位區發揮了極大的效果。

因為努力在「提升工作品質」，所以才能繼續當一間超強咖啡店

儘管「カフェ・バッハ」成為一間名店，卻沒打算要再開其他分店，自家烘焙的咖啡豆也幾乎不做批發販售，是一間貫徹單間店鋪，用小資本將強大經營化作有形的咖啡店。田口先生說：「在連鎖咖啡店持續展店的情況下，該如何才能建立起個人咖啡店的經營？該如何才能展現出個人咖啡店的好處及過人之處？我們這間『カフェ・バッハ』一直都在契合這一個主題」。

「カフェ・バッハ」五十年來一直都在落實如何開一間強大的個人店，他們一直所努力的是追求「品質的提升」。就像田口先生說的「『カフェ・バッハ』是一間透過員工的高

品質工作在支撐的咖啡店」，該店努力追求的不僅是咖啡的品質，一直以來也傾注心力在「工作品質的提升」，正因如此，才能繼續當一間超強咖啡店。

例如：站在吧檯區的店員若不是一位精通咖啡一切知識與技術的專業人員，那就無法勝任這一份工作。同時，若要知道這位客人是否會購買咖啡豆，關鍵就在於除了從對話了解對方對於味道的喜好，還要具備能辨識出對方的人格個性、經濟能力與價值觀的能力。能夠看透到如此程度，才能夠知道「客人真正想要的咖啡是什麼」。

每位客人所希望的都不一樣。每一次都要判斷出客人的希望，並以適當的方式來應對，這才是「真正的工作」。這也是田口先生一直以來要傳達給員工們知道的事。

正因為小，

才要承擔「重大的責任感」，

這就是個人咖啡店。

抱持著這一份決心與驕傲！

而要開一間強大的個人咖啡店，最重要的是經營者本身的「資質」。資質有別於「素質」，資質是可以透過學習而得到的一項特質。不論是開業前還是開業後，都要透過不斷的學習來提升商品或服務的品質，在資金面或人才培育方面也能達到平衡良好的經營。由經營者本身去學習這份資質才是最重要的一件事。

因為規模小，所以可以簡單地開一間店。如果是抱持著這樣的想法，那是絕對無法成功開一間強大的店。正因為規模小，所以要創造出「巨大的價值」，這才是成功的祕訣所在，因此持續學習的態度是有其必要的。

「資質的重點不只在於人，還有地方咖啡店才能肩負的任務。在當今的時代延續人與人之間的關係，這就是個人咖啡店的任務。透過磨練如此的『店家資質』，讓咖啡店成為有著美好價值的存在」。

田口先生的這一番話讓我們知道，正因為規模小，所以才要承擔「重大的責任感」，這就是個人咖啡店。而抱持著這一份決心與驕傲迎向經營，那就是「開一間小規模而強大的店」。

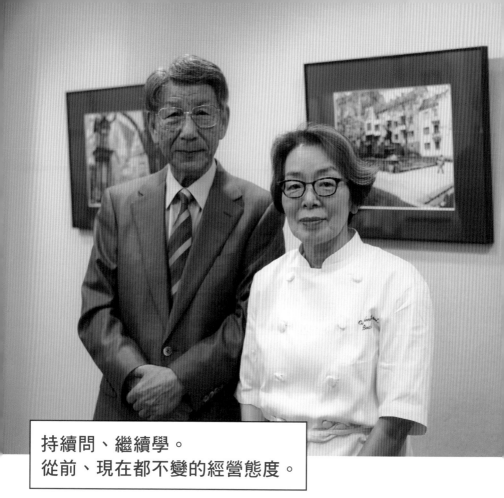

持續問、繼續學。
從前、現在都不變的經營態度。

↑ 「カフェ・バッハ」的田口　護、田口文子夫婦。
田口先生因調查或指導的緣故，至今已拜訪過四十
國以上的咖啡生產國，並歷任日本精品咖啡協會（
SCAJ）的訓練委員會委員長、會長，亦出版多本
關於咖啡或經營咖啡店的著書。文子小姐負責指揮
1990年設立的點心、麵包製作部門，該部門製作
的蛋糕與麵包的美味支持著該店的咖啡，使該店的
粉絲越來越多。夫婦二人於1980年前往歐洲視察
咖啡，在歐洲各國見識到咖啡已成為歐洲人生活中
的一部分，因此他們開始不斷地問自己「咖啡的任
務，到底是什麼呢？」。另外，田口夫婦也接觸到
維也納的咖啡文化，維也納人喜愛著擁有咖啡與自
製蛋糕的咖啡店，這個經驗便是該店引進甜點的契
機。

↑ 田口夫婦二人都很喜歡音樂，但是該店的
店名「カフェ・バッハ」卻不是為了向人展
示這一項興趣。「對於身為音樂家的巴哈有
一定的了解，才以此為目標，展現出努力的
覺悟」，這一份意義就隱含在店名當中。

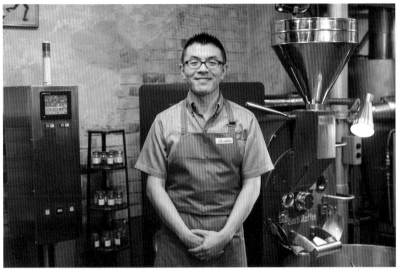

↑　總店長、工廠長，山田康一先生。學生時代的他在專門學校時，曾聽過以講師身分來到學校的田口先生所說的一番話，這成為了他在十九年前進入「カフェ・バッハ」的契機。在田口先生所說過的事情當中，最讓他印象深刻的就是「要將好的東西傳給後代子孫」。現在的山田先生以現場負責人的身分在店內活躍，由他統括店面與咖啡豆烘焙的事宜。關於咖啡豆烘焙，山田先生表示「提升與穩定品質。在反覆烘焙著咖啡豆的同時，還要提升咖啡豆的平均值，這是我今後也會繼續重視的事情」。在咖啡豆烘焙工廠中，使用了兩台10kg的烘豆機進行烘焙。

↑　於2018年4月成為「カフェ・バッハ」店長的三原陽子小姐。來到心中憧憬的「カフェ・バッハ」工作已有十二年，關於成為新店長之後的心境，三原小姐態度肯定地表示「這是一間具有歷史的咖啡店，所以要說沒有壓力，那是不可能的，但我還是覺得非常感激能成為店長。這間店擁有許多熟客的支持，我希望今後也能夠努力地回應客人們的期待」。

↑　2017年擔任麵包製作、點心製作負責人的井上弘明先生。在「カフェ・バッハ」，會以「咖啡與甜點就是戀人（經常一起吃）。咖啡與麵包則是夫婦（每天都要吃麵包）」的方式來表示。井上先生也說：「時時都意識著要製作出能支援咖啡的甜點與麵包」。學習到的歐洲咖啡文化的歷史或背景，也成為了井上先生在製作麵包、甜點上的個人財產。

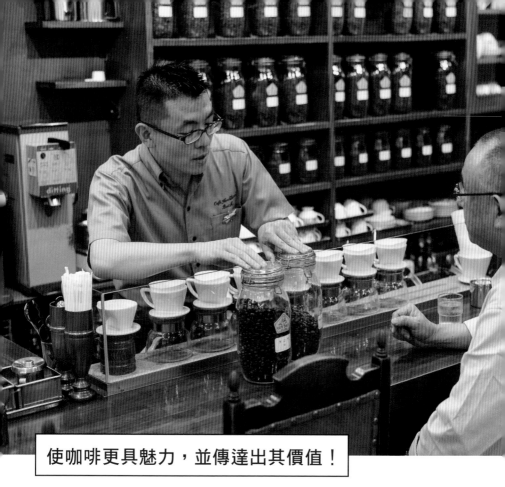

使咖啡更具魅力，並傳達出其價值！

↑　吧檯座位區同時也是咖啡豆販售區。讓客人能夠看到烘焙咖啡豆的實體模樣，並針對各種不同的咖啡味道進行說明；建立起與客人之間的聯繫，同時販售出咖啡豆。照片為山田總店長，他說：「不僅要以簡單易懂的方式向客人介紹關於咖啡的知識，而且像是第一次坐在吧檯區的客人會比較緊張，所以在接待客人的方面也要注意到如何消除客人的緊張感。之前從高級餐廳學到的服務方式等的經驗，也都派上用場了」。

➡　依照可突顯咖啡豆特性的烘焙程度，該店大約準備了20種的單品咖啡。受到第三波咖啡浪潮的影響，近來淺度烘焙咖啡也越來越盛行，然而該店早在開始自行烘焙咖啡豆的時候就提供淺度烘焙的咖啡，傳遞出咖啡的魅力。

咖啡壺中裝了滿滿兩杯份的咖啡
採用德國「小壺咖啡」的風格，
同樣提供了3種咖啡

❶「巴哈綜合咖啡」，1050日圓（通常一杯的價格為600日圓）。❷「Auslese咖啡（該時期的推薦咖啡。採訪時為中國雲南『翡翠』）」，1050日圓。❸「藍山咖啡NO.1」，1500日圓。這些商品皆具備注重歐洲咖啡文化的該店的風格。咖啡杯主要也都是使用「德國Villeroy&Boch」、「皇家哥本哈根」等歐洲製咖啡杯，用於「小壺咖啡」托盤的橢圓形托盤則是維也納製。

❹從排列在吧檯區架子上的咖啡豆的顏色，也能清楚看出烘焙程度的差異。 ❺更高品質的咖啡，就要用更高品質的咖啡杯端給客人。最早致力於以這樣的做法提升咖啡價值的咖啡店，同樣也是「カフェ・バッハ」。而且選擇咖啡杯時，也會按照咖啡豆的烘焙程度來使用不同的咖啡杯。照片自右起為依照淺度烘焙、中度烘焙、中深度烘焙、深度烘焙所使用的咖啡杯範例。以烘焙程度區分使用的咖啡杯，透過這樣的做法，店員便能輕鬆判斷出客人喝的是哪一種咖啡，也能幫助店員掌握到客人的喜好。

就連吐司也一樣講究。
咖啡與蛋糕的結合同樣好評。

↓「カフェ・バッハ」未提供餐點或早餐，但這份420日圓的「吐司」卻深受粉絲多年的喜愛。先將吐司烤得外酥內軟，塗上奶油之後再端給客人。該店將自家製吐司做成了容易吸附奶油的吐司。放在炸物吸油紙與「竹簍盤」上，也是該店的堅持之一。如果把剛烤好的吐司放在瓷器盤子上，悶住的熱氣就容易讓吐司變得軟爛。將吐司放在「竹簍盤」則可讓熱氣散去，讓客人能夠吃到更美味的吐司。另外，該店也會一併提供鹽巴、胡椒，可依個人喜好撒在吐司上的，這一個做法同樣多年來深受客人的喜愛。對於客人提出「我不要吐司邊」、「不要烤得太焦」、「奶油抹少一點」等個人偏好，該店也會欣然答應。

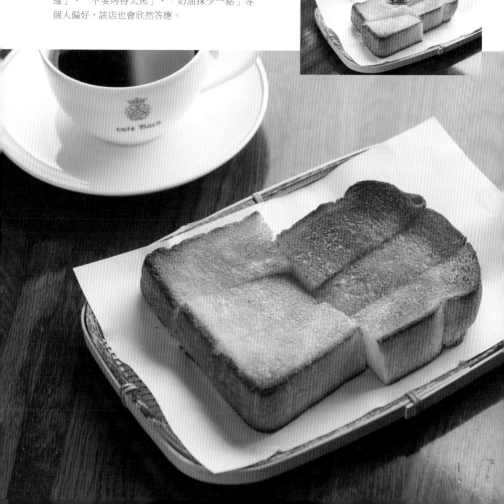

←↑ 點餐時先挑選蛋糕，再向店員說「請給我適合搭配這塊蛋糕的咖啡」。有不少的客人都會像這樣子享受著咖啡與蛋糕的結合。該店從前就提出讓咖啡與蛋糕結合的想法，而最近增加了不少這麼做的店家。與照片左邊的巧克力蛋糕特別搭配的咖啡，是中深度烘焙等烘焙程度較深的類型。白酒與料理的結合也是「組合同性質的顏色」，換成咖啡的情況來看，大部分也都是顏色較深的點心更搭配顏色較濃的深度烘焙咖啡。照片上方是起司蛋糕，柔和的酸味很適合搭配上中度烘焙的咖啡。

CHECK!

考慮到擁有多種消費目的的客人

在對於咖啡相當講究的「カフェ・バッハ」，雖然有著許多咖啡通的粉絲，但在商品的種類設定方面也考慮到了不喝咖啡的人，商品的選項當中亦有牛奶、果汁等等。此外，該店在帶位時也會將看起來對咖啡有興趣的人帶到吧檯座位區，這也是分辨出客人消費目的的待客基礎。只是單純地來這裡休息與喝杯咖啡？還是因為對咖啡有興趣而上門消費的？不管哪一個都是「重要的客人」，該店就是基於這個想法，所以才會出聲詢問看起來對咖啡有興趣的客人。

※價格已含稅

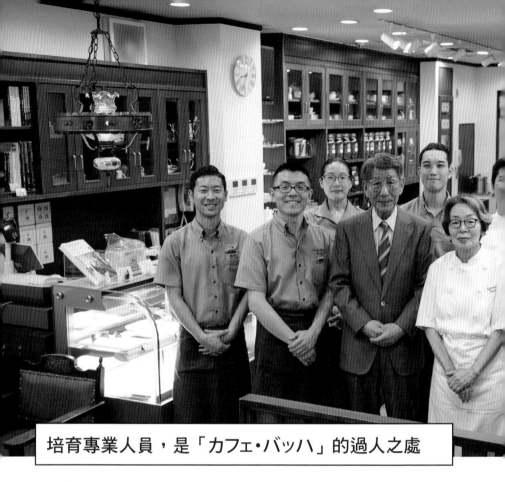

培育專業人員，是「カフェ・バッハ」的過人之處

↑「カフェ・バッハ」聘請了公司員工，傾注心力在專業人員的培育上。包含點心、麵包製作部門在內，目前共十六名公司員工。該店至今培育出許多咖啡人才，其中亦有咖啡店的店長。「カフェ・バッハ」集團店在全國各地成為了地緣密集型態的人氣咖啡店。

❶自50年前使用至今的拉花壺。 ❷該店選擇了精製度較高，且不干擾咖啡味道的砂糖。之所以使用顆粒較大的砂糖，是因為就算客人加了太多的砂糖，砂糖也不會一口氣就溶解，咖啡喝起來才不會過甜。聽說以前特別常發生客人加太多砂糖的情況。希望客人都能喝到一杯更美味的咖啡。如此貼心的舉動也傳達出了該店這一份強烈的希望。

↑ 挑選品質好的工具，並且仔細地進行保養。該店也非常注重在這一些客人看不見的部份上的堅持。例如：該店會定期地將舀咖啡豆的湯匙拿出來擦拭。也會將湯匙與P181照片介紹過的咖啡壺，送到一間位於新潟燕市，且在金屬西式餐具的傳統技術方面相當知名的公司，進行表面的塗層處理。

(2)

CHECK!

與製作美味食物同樣重要的，就是「會計事務」

「在餐飲店的經營方面，與製作美味食物同樣重要的事就是落實會計管理。我多虧了有內人文子管理會計事務，她在這方面幫了我不少的忙」。在田口先生說的這一番話中，也包含了對於文子小姐的感謝心意。此外，由於夫妻之間總是會依賴或是慣著對方，因此在夫妻共同經營上，最重要的就是要特別注意這一點。田口先生與文子小姐靠著兩人三腳一路走來，而這一段話就是田口先生所給的寶貴建言。

後記

　　說一點個人的私事，我之前曾在旭屋出版社任職，並且擔任了餐飲店經營專門雜誌的月刊「近代食堂」的總編輯共十七年的時間。「近代食堂」的採訪對象從日式、西式餐廳到居酒屋、酒吧都有，因此有這個機會去採訪各種餐飲行業的店家，不過，我卻鮮有採訪咖啡店的經驗。

　　因此在接下咖啡月刊「CAFERES」的連載企劃「開一間規模小而強大的店」的採訪及撰稿時，其實我也相當感到不確定。對於咖啡業界一竅不通的我，真的沒問題嗎……。儘管如此，總編輯前田和彥這麼說：「希望你能用你見識過各種餐飲行業的這份視野，去進行咖啡店的採訪」，這一番話讓我產生了勇氣，不知不覺中就完成了多達十五間店家的採訪，並且達成了這一本書籍的出版。可謂是喜出望外。

　　如同各位讀者所見到的一樣，若沒有受訪店家的幫忙，這本書就無法成功出版。受訪的各位對於我所提出的不專業問題也一樣真誠仔細地回答，藉著這個機會，在此對受訪的店家們致上由衷的感謝。此外，本書的主題「規模小而強大的店」，是在訪問田口護、田口文子夫婦時得到的靈感。包含這一點在內，我同樣要由衷地感謝出現在本書登場的田口夫婦。

　　而我有幸被提拔為本書的撰稿者，則是因為我身

為外食記者已有二十五年以上，擁有採訪過許多店家的經驗。在這個時常發現新奇事物的「外食」業界當中，自己也會一直有所成長。對於這一點，現在的我再一次有著深刻的體會。

我雖然身為一名外食記者，實際上並沒有經營店面。不過，我相信正因為身為長年見識外食業界的記者，所以更能肩負起這一項任務。因此我致力於製作這一個「小規模而強大的店」的主題。若這一本書對於將來想要開一間咖啡店的人有所幫助，那是令人再高興不過的事。另外，說點題外話，我透過這次的採訪了解到咖啡的魅力，因為如此，讓我更想要去咖啡店走走、想要更了解咖啡與紅茶的世界。在我的腦海裡自然而然地就湧現出這樣的想法。咖啡的魅力比我所想的還要來的更加豐富以及深奧，這是我覺得值得開心的一項發現。我想今後就算是身為一位獨行客，我也希望更加享受有著咖啡的生活。

最後在這裡，我要感謝在本書的成書過程中提供協助的各位，也謝謝栽培我成為一位外食記者的公司，以及深深感謝這次讓我出版這一本書的旭屋出版社。

PROFILE

龜高齊（Hitoshi Kametaka）

出生於1968年，來自岡山縣。從明治大學畢業之後，進入了旭屋出版社，1997年擔任餐飲店經營專門雜誌的「月刊近代食堂」的總編輯。往後的十七年間擔任著「近代食堂」的總編輯，採訪對象從中小型餐飲店至大型企業，採訪過眾多生意興隆店家或熱門菜單。2016年自立門戶，以一名自由外食記者的身分進行活動。也經手「新・酒場メニュー集」、「ジェラート教本」（旭屋出版）等等的書籍企劃、編輯。此外，也會以「開一間生意興隆的店」或是「暢銷菜單」為主題，進行演講。
聯絡方式：h-kametaka@outlook.jp

TITLE

給咖啡店創業者的圓夢提案

STAFF		ORIGINAL JAPANESE EDITION STAFF	
出版	瑞昇文化事業股份有限公司	ブックデザイン	金坂義子（オーラム）
作者	龜高　齊		
譯者	胡毓華	デザイン	金坂幸子（オーラム）
監譯	高詹燦	撮影	田中　慶
			野辺竜馬（P6～P17、P90～P101）
總編輯	郭湘齡		花田真知子（P66~P76、P114~P125）
責任編輯	蕭妤秦	編集	前田和彥　斉藤明子（旭屋出版）
文字編輯	徐承義　張聿雯	カバー	GOOD　COFFEE https://goodcoffee.me/
美術編輯	許菩真	撮影協力	DAVIDE COFFEE STOP
排版	曾兆珩		鈴木真由子
製版	印研科技有限公司		
印刷	龍岡數位文化股份有限公司		

法律顧問	立勤國際法律事務所　黃沛聲律師
戶名	瑞昇文化事業股份有限公司
劃撥帳號	19598343
地址	新北市中和區景平路464巷2弄1-4號
電話	(02)2945-3191
傳真	(02)2945-3190
網址	www.rising-books.com.tw
Mail	deepblue@rising-books.com.tw
初版日期	2020年10月
定價	380元

國家圖書館出版品預行編目資料

給咖啡店創業者的圓夢提案 / 龜高齊作
; 胡毓華譯. -- 初版. -- 新北市 : 瑞昇文
化, 2020.10
192面 ; 14.8 x 21公分
ISBN 978-986-401-446-0(平裝)

1.咖啡館 2.創業 3.商店管理

991.7 109014756